U0095218

用文字照亮每个人的精神夜空

浮世绘里的
《西游记》

王新禧 编

[日] 月冈芳年　[日] 大原东野　[日] 歌川丰广　[日] 葛饰北斋　等绘

四川文艺出版社

图书在版编目（CIP）数据

浮世绘里的《西游记》/ 王新禧编；（日）月冈芳
年等绘. — 成都：四川文艺出版社，2023.10
ISBN 978-7-5411-6667-9

Ⅰ.①浮… Ⅱ.①王… ②月… Ⅲ.①浮世绘—作品
集—日本—现代 Ⅳ.①J237

中国国家版本馆CIP数据核字（2023）第094738号

FUSHIHUI LI DE XIYOUJI

浮世绘里的《西游记》

王新禧 编

[日]月冈芳年　[日]大原东野　[日]歌川丰广　[日]葛饰北斋 等绘

出 品 人	谭清洁
合作出品	领读文化
策划编辑	孙晓萍
责任编辑	范菱薇
封面设计	远山蝉
内文设计	史小燕
责任校对	段 敏
排 版	张珍珍

出版发行	四川文艺出版社（成都市锦江区三色路238号）
网 址	www.scwys.com
电 话	17812085681

印 刷	北京金特印刷有限责任公司		
成品尺寸	160mm×230mm	开 本	16开
印 张	19.5	字 数	290千
版 次	2023年10月第一版	印 次	2023年10月第一次印刷
书 号	ISBN 978-7-5411-6667-9		
定 价	88.00元		

浮世绘，是日本特有的一种版画形式，是兴起于江户时代、衰落于明治时代后期的一种大众化的独特民族艺术。它所呈现的奇异色调与妍美丰姿，深深地影响了亚洲的美术领域。

在浮世绘三百余年的发展历程中，涌现出大批一流的画家和海量的作品，名家名作如锦绣万花，绚烂多彩。这其中有一类浮世绘，在中国明清刻本图籍的基础上，专门撷取古典文学名著的精华段落，以图绘形式将书中文字描述的精彩场面，转化为直观的视觉画像。这种直接彰显文学况味的特定版画，结合武士绘、役者绘，就演变成了服务于读本小说与浮世草子的插图浮世绘。

浮世绘大发展的江户时代，是一个长期和平、经济繁荣、文化昌盛的时代，处于封建社会的鼎盛期，同时资本主义也开始在日本萌芽。这一时期人们受教育的水平高、艺术欣赏力强，都市的市民阶层正在逐步形成，反映城市庶民生活的"町人文化"（"町人"是日本江户时代对普通城镇居民的称呼）随之兴起，兰学、读本小说、浮世草子、歌舞伎等，都成为当时的时尚热点。从中国引进的文学名著，经过翻译后，与读本小说、浮世草子一起，成为三大阅读潮流。

因此，要深入了解日本江户时代的古典名著类浮世绘，我们首先也要弄清楚，何为日本独有的"和译名著""读本小说"和"浮世草子"？

中日两国一衣带水，文学交流从古代开始就非常频繁。日本历史上有过两次大规模的中国文化输入。第一次是奈良、平安时代，通过遣唐使输入壮丽多姿的唐朝文化；第二次就是在江户时代。随着商品经济的大发展，商人和普通市民阶层的经济实力越来越强，文化服务的对象，自然而然地从武士阶层转向工商业者。日本文化商人于此时大量引进中国的经史子集著作，以迎合处于长期繁荣中的町人的日常文化与娱乐需求。这些作品在传入日本的初期，通常会被制成"和刻本"。所谓"和刻本"，就是对中国历代书籍的写本或刊本进行的翻印，书中内容全部都是汉字排印，只供能读懂汉文的上层人士与汉学家阅读。那些深奥的诗文经史也就罢了，广大的町人阶级，对于白话通俗小说有着发自肺腑的喜爱，他们也渴望能自行阅读小说，这就需要有人将全汉文翻译为当时的和文，"和译本"便应运而生。这其中最受欢迎的是《三国演义》《西游记》《水浒传》《封神演义》"三言""二拍"等古典文学名著，其在东瀛风靡数百年而不衰，无数人为之颠倒痴迷。

而所谓的"读本小说"，指的是江户时代日本本土化的通俗小说。在日本掀起翻译中国古典小说的热潮后，有一部分日本文人感到单纯翻译中国小说意犹未尽，便开始尝试改写中国的流行作品。他们将中国宋话本、明清小说中的情节素材、表现手法和主题思想，改头换面套用于日本的历史、人文环境中，再以较高雅

的文字，翻改或撰写出新的作品。最早的改写作品是《御伽婢子》，作者浅井了意将明代瞿佑所著的文言短篇小说集《剪灯新话》里的人物、地点、时代背景等，由中国移植至日本，文风也改换成和风，使作品更加贴近日本市民阶层的趣味和生活。

相对于其他的通俗读物，如草子、滑稽本、人情本等，读本小说强调内容上的思想性、情节上的传奇性，行文用字雅俗共赏、情节发展前后呼应，较先前肤浅的娱乐作品有了很大提高。它融合了草子的趣味及中国古典文学的滋养，既浪漫又写实，是日本古代小说最完备的样式。

至于"浮世草子"，也是日本的小说体裁之一，直白点讲，就是"市民文学"。其创始人是17世纪日本小说家井原西鹤。浮世草子突破了以往围绕贵族、武士生活为中心的文学传统，而以反映城市中下层市民生活为主。由于接地气的缘故，受到普通民众的热烈追捧，兴盛了一百余年。

上述通俗读物的大量出现，激活了广阔的町人文娱市场。商品经济的繁荣推动世俗文化昌茂，商人与町人在经济上的强势话语权，促使他们代替公家贵族和武士阶层，成为大众文化发展的强力推动者。士庶分隔后，平民的审美趣味取代了贵族的雅致趣味，通俗读物市售家藏，需求旺盛。书商们自然也要大干快上，竭尽全力满足町人的精神需求，以赚取不菲利润。彼时日本印书坊林立，竞争十分激烈。单纯的文字形式，你有我有全都有，无法体现差异化优势，于是有些头脑活络的书商，就想到给名著配上插图。虽然原版中国小说就带有木刻插图，但大多刻印粗陋，毫无美感。于是日本书商们全部弃之不用，另行重金聘请著名浮

世绘师，吸收明清小说版画的技术特点，创作与小说内容紧密结合的浮世绘作品，从而掀起了图绘传奇小说的热潮。画家、雕版师、拓印师在出版商的组织下，高效率地工作，出品了大量浮世绘插画。那精心的构图、夸张的人物塑造，跟正流行的通俗读物结合起来，猛烈冲击着日本民众的视觉感官和文化体验，随之将绘画的鉴赏从高雅向市井、从艺术向商业转移，并迅速流播开来，万人争睹，蔚为大观。

印刷传媒与民众互动所取得的巨大成功，引起的社会反响简直就是一场"文艺革命"。为牟利所进行的出版事业，让通俗小说和浮世绘几乎成了人民生活的百科全书。二者的题材广涉各方面，从民间传说、历史典故、社会时事，到戏曲场景、宫闱秘事，无所不包，民众的视野因之而变得更为广阔，同时也让书商赚得盆满钵满。很快，读者不再满足于黑白插图册页上图下文、双面连图的形式，彩版名著浮世绘应运而生。这种单幅大画面作品，被称为"一摺枚"，其脱离了文字的羁绊，以绚烂的色彩、层次多变的笔法、精美的印刷、细腻的情感表达，丰富了文学名著的表现内涵，愈发引来人们的关注与喜爱。众多浮世绘名家创造性的艺术劳动，让此类浮世绘不再作为册装图书和小说的附属，它们即使离开文字，也能独立存在，具有极其个性化的欣赏价值。

综上所述，从中国明清木刻版画中脱胎而生的日本古典名著类浮世绘，以其民族文化为母本，以外来文化为父本，融合孕育成崭新的艺术形态。其制作流程、技法形式、内容题材、审美趣味等，都有着独特的文化特征与鲜明的东方趣味，值得感兴趣者探索、研究。本系列图书本着鉴古观今、博约相辅的原则，特收

揽《西游记》《三国演义》《水浒传》《封神演义》等四部古典小说的浮世绘作品，并力求将同一主题下的作品全数囊括，将这些绘刻精丽、气势磅礴的杰作完整展现给读者。同时优选原著版本，将小说文字与插图并行呈现，一来利于读者结合小说情节，深入赏玩古典名著浮世绘的精妙；二来对于文化研究者的观照、碰撞与交流，也希望能起到利导善道的正向作用。当然，玉难完璧，若有不足之处，殷盼广大读者批评指正。

王新禧

2022年2月13日

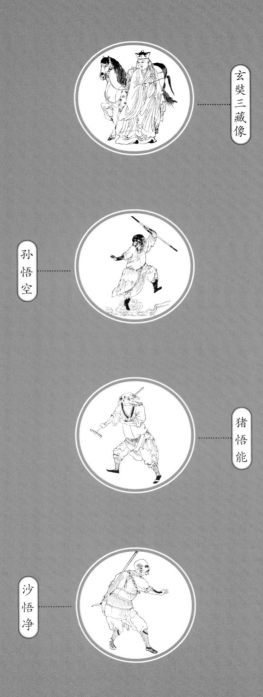

玄奘三藏像

孙悟空

猪悟能

沙悟净

目 录

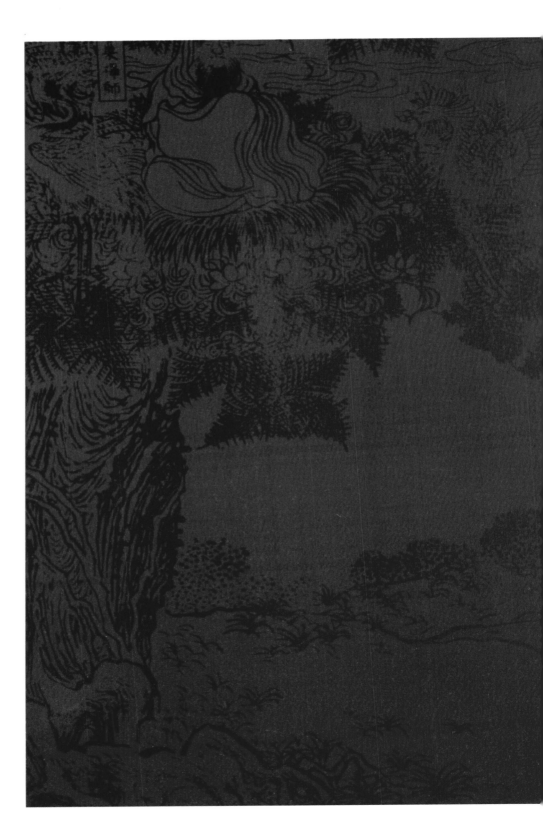

壹
·浮世绘《通俗〈西游记〉》

彩色浮世绘《通俗〈西游记〉》（つうぞくさいゆうき），是日本江户时代末期著名浮世绘画家月冈芳年的代表作之一。月冈芳年，生于1839年4月，卒于1892年6月，姓吉冈，后姓月冈，本名米次郎。他11岁时拜入歌川三代国芳门下，学习武者绘、役者绘。1853年，他以"一魁斋芳年"的画号发表了人生第一幅锦绘（彩色印刷的木版画，日语称为"锦绘"）作品《文治元年平家一门海中落入图》，从此正式踏入竞争激烈的商用浮世绘世界。

月冈芳年擅长历史绘、武者绘、无惨绘，以及美人画与风俗画，对取材于民间传说故事的妖怪绘尤其倾情，不断地描绘传说中的"妖怪"形象。其取材于中日两国志异故事的《和汉百物语》、晚年代表作《新形三十六怪撰》等，都是典型的妖怪绘代表作。

月冈芳年给后世留下众多一流浮世绘作品，总计21幅的《通俗〈西游记〉》尽管不属于穷态极妍的完美杰作，但这套完成于1864年至1865年的主题浮世绘，是他成名早期重要的作品之一，在当时也广受欢迎。

《西游记》传入日本后，由于故事背景与中日两国共同的佛教交流背景一致，又充满惊险诙谐的神仙妖怪争斗内容，因而深受日本人民的喜爱。1758年，小说家西田维则（笔名国木山人）开始翻译《通俗〈西游记〉》，随译随刻，经三代人接力，到1831年勉强将前65回译毕，前后历时73年之久，成为《西游记》第一个日文译本，同时也是第一个外文译本，从此《西游记》在东洋扎根壮大。迄于今时，现代日文译本多达30余种，各种改

编更是层出不穷，影响深远。

　　月冈芳年的浮世绘《通俗〈西游记〉》，并非日本最早视觉化《西游记》的产物，但却是照相技术普及前，质量最好的《西游记》图形艺术作品。从中可以看到一百多年前日本艺术家对于《西游记》的理解和诠释。创作《通俗〈西游记〉》时，芳年才25岁，尽管被叙事画的体裁框定，但他那细腻、诡异、华丽的画风已初现端倪，满溢独特画意的构图也已十分纯熟，可说是尊重并保持了与原著较为一致的视觉塑造。

　　月冈芳年笔下的孙悟空红脸无脖，一副原生态的猴样，动作造型明显借鉴了当时土产小画片中的孙悟空形象，看上去颇具灵性或者"人味"，也带着猴的灵气与傲气。白白净净的唐僧虔诚庄重，慈眉善目中带着十足的"佛系"风格，也比较符合中国人心中的唐僧形象。而猪八戒则被画成了大长嘴，这或许是因为当时日本圈养的猪嘴巴特长的缘故，好吃懒做又贪恋美色的性格特点也被充分显现出来。不过沙僧的形象就不那么忠实于原著了，月冈芳年把沙僧画得颇有些日本浪人意味，面相有些凶狠，甚至带着一丝猥琐。这大概是因为日本惯于将河童的外貌和传说，代入于沙僧的整体形象吧。

　　总的来说，《通俗〈西游记〉》的创作时期，正是月冈芳年画技求变的时期。由于他将中国文人画的用线方法与西方美术技法融合，使东西方绘画的长处完美地结合在一起，所以《通俗〈西游记〉》中人物结构精准、画面稳重成熟、举止飞扬灵动，加之利用挥洒淋漓的书法式用笔，大大增加了画面的运动感与生动感。这部中国了不起的古典神魔小说就这样以非常棒的方式展现了出来，成为那一时代相当一部分日本人心目中纯正的《西游记》。

《通俗〈西游记〉》图赏

作品名：《通俗〈西游记〉》

画家名：月冈芳年

数量：21 幅

年代：江户时代　元治元年（1864）

材质：大判锦绘

尺寸：36.2CM×24.6 CM

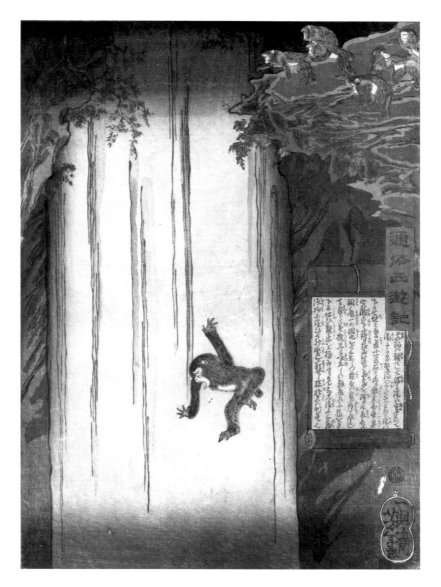

《水帘洞》

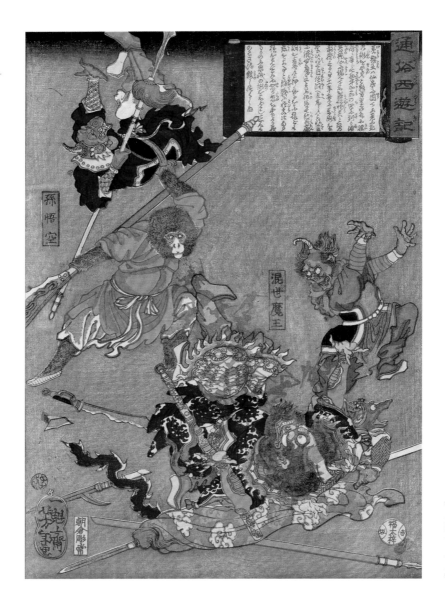

通俗西遊記

孫悟空

混世魔王

朝倉彫工

一魁齋芳年画

《灭混世魔王》

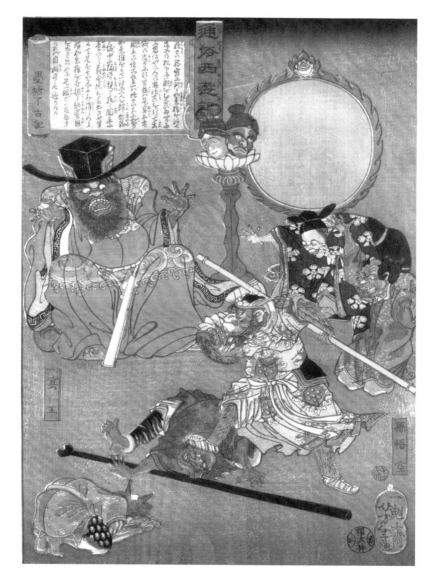

《闹地府》

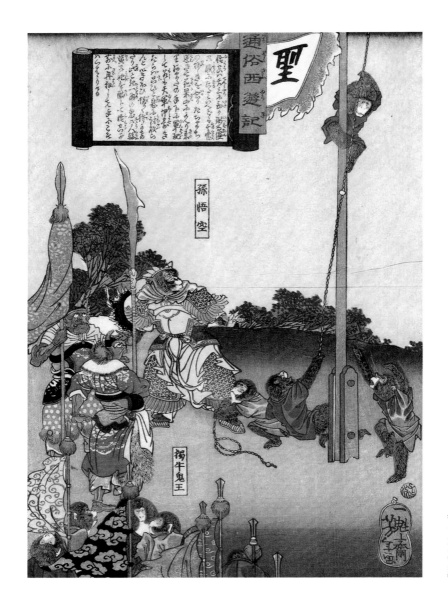

《齐天大圣》

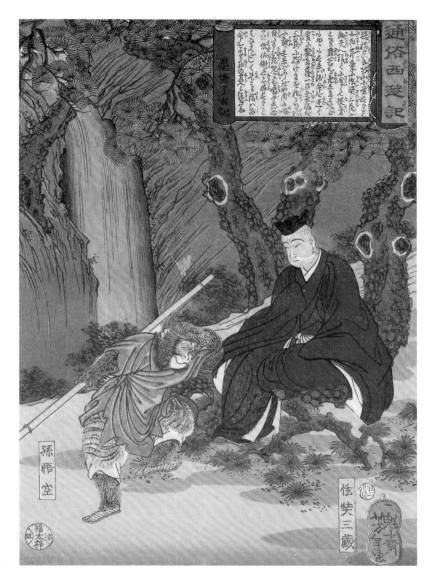

《紧箍咒》

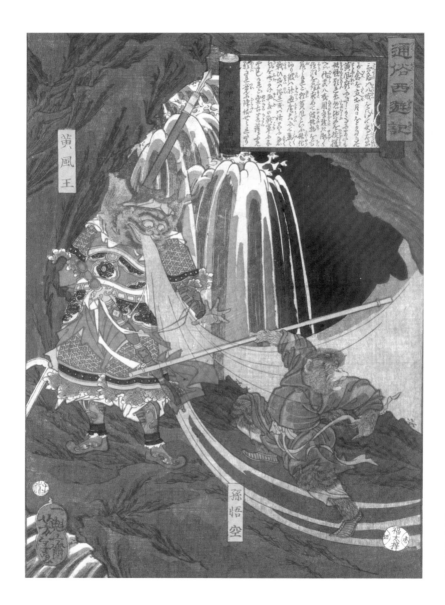

黄風王

孫悟空

《黄风大王》

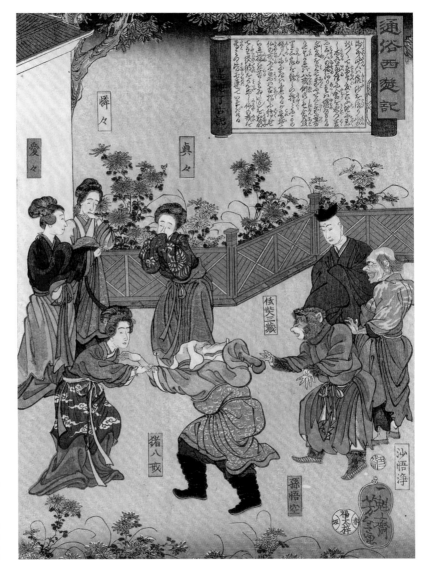

《四圣试禅心》

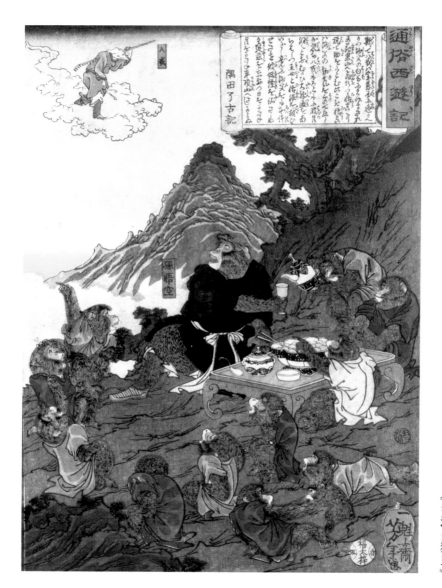

《智激美猴王》

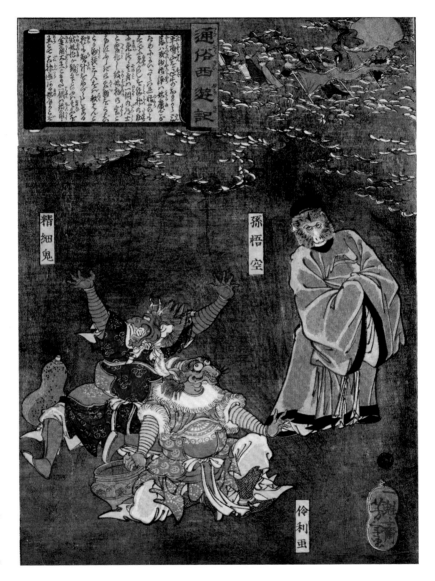

《平顶山》

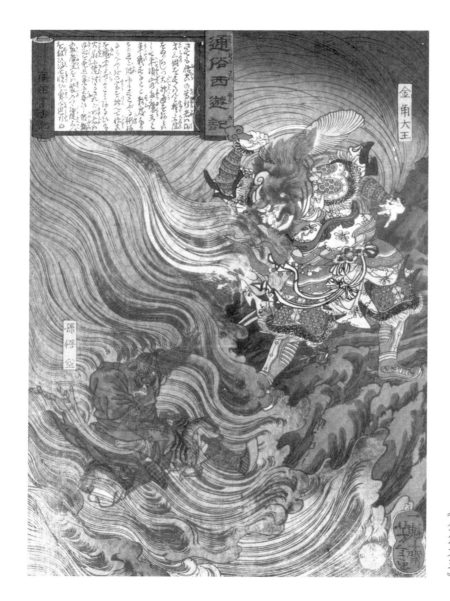

《金角大王》

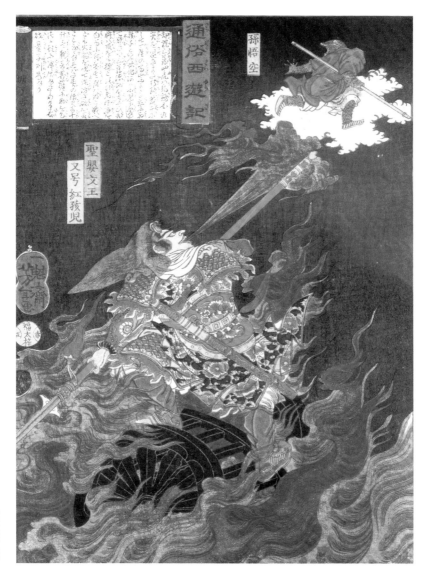

《红孩儿》

《通天河》

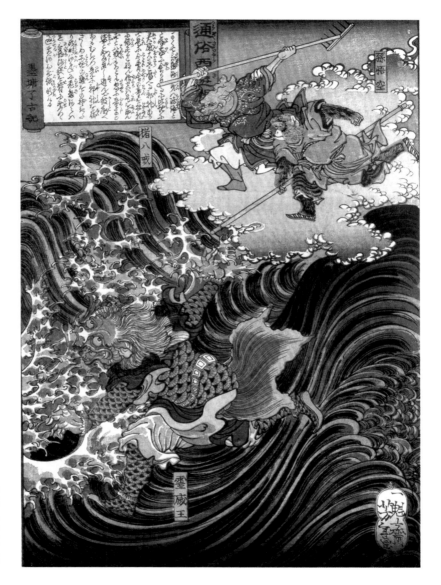

《战灵感大王》

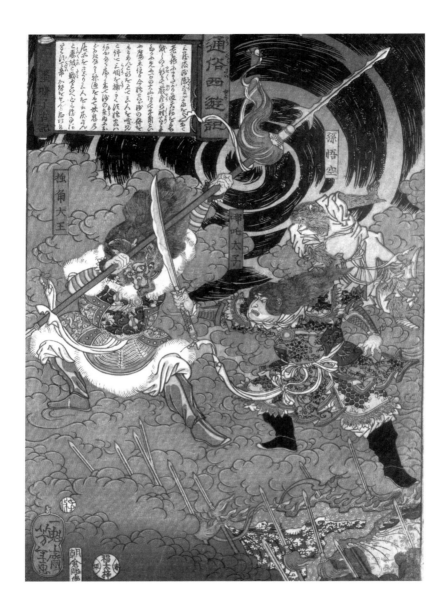

《战独角大王》

《孙悟空请援火德星君》

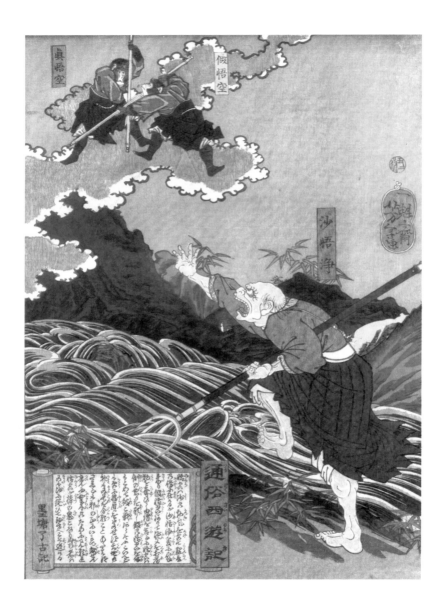

真悟空

假悟空

沙悟浄

通俗西遊記

墨塩了古記

《真假美猴王》

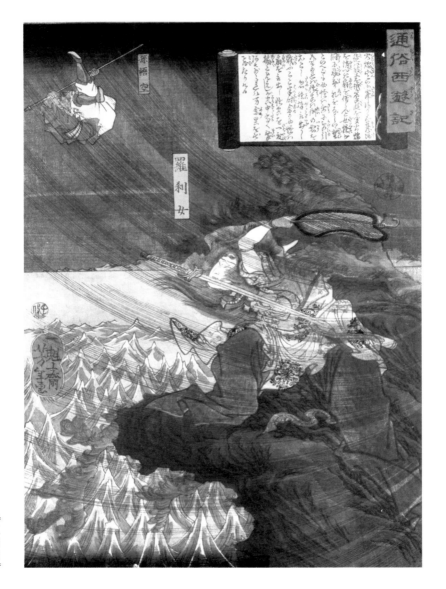

《火焰山》

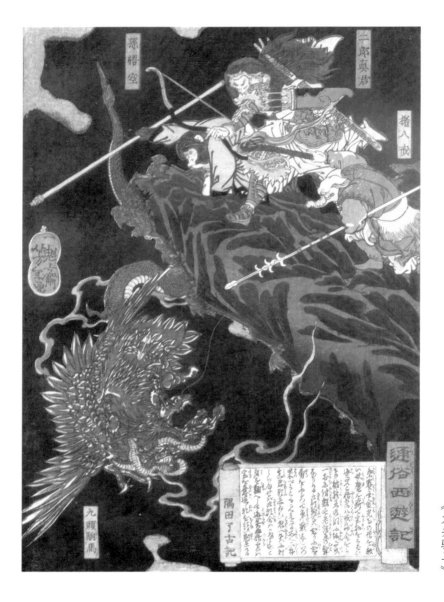

《九头驸马》

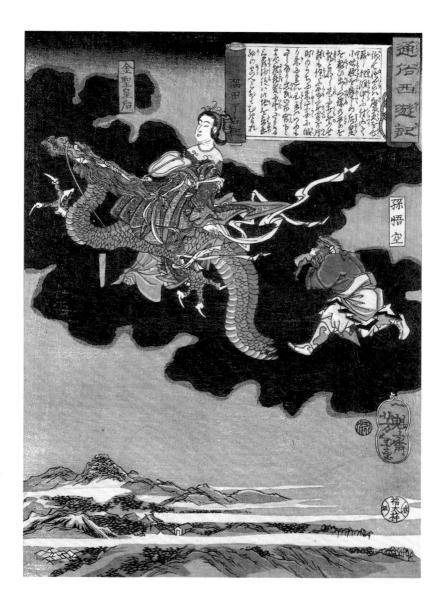

《朱紫国金圣娘娘》

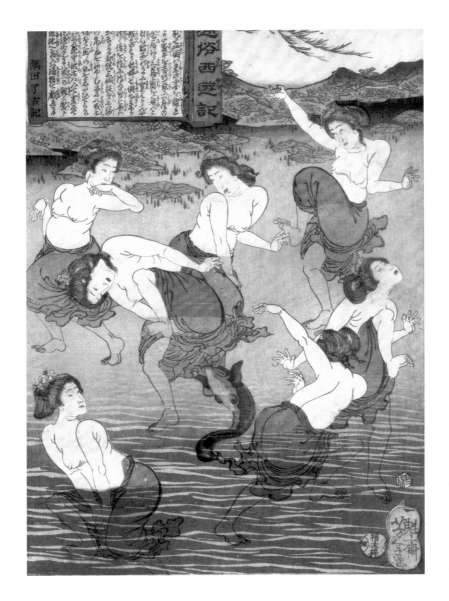

《盘丝洞蜘蛛精》

《狮驼岭》

贰

·

《绘本〈西游记〉》

画本西游全传

与月冈芳年的大判锦绘《通俗〈西游记〉》不同，另一《西游记》题材的著名浮世绘作品——《绘本〈西游记〉》，属于小说插画类别。

中国古典戏曲小说在日本江户时代通过商业渠道大量东传扶桑后，受到日本社会各阶层的热爱与追捧，随之衍生出本土化的读本小说与浮世草子，同时也催生了带有浮世绘插图的通俗读物。《西游记》的各种中国刻本，本身即带有绣像插图，但日本人弃而不用，转而延请本土画家进行全新的改造诠释。在西田维则所翻译的《通俗〈西游记〉》基础上，1806年，东京诚光堂礼聘画家大原东野，为《西游记》的第一至第二十九回绘制了浮世绘插图，以《〈画本西游全传〉初编》之名刊刻出版。由于西田维则及其门下的翻译速度较慢，书商经过长时间等待仍然不得续集，遂于1827年，改用山田野亭译本，画家改为歌川丰广，出版了《西游记》第三十至第五十三回，是为"二编"。

以西田维则为主导翻译的《通俗〈西游记〉》，在1831年编为全五编出版，但内容只有前65回，这时西田维则已经去世，《通俗〈西游记〉》的译本被另一家书商抢去出版，只出了两编的《画本西游全传》，便登时没了文本可用，只好另行聘请岳亭丘山（定冈）续译，

于1835年出版第五十四至第七十九回，定为"三编"。又于1837年出版第八十回至第一百回，定为"四编"。同时浮世绘插图的画家，改为大名鼎鼎的葛饰戴斗。这三、四两编由于采用了全新的译本和绘师，为了与其他书商的版本有所区别，遂改名为《绘本〈西游记〉》。

与只有《西游记》全书三分之二内容的《通俗〈西游记〉》相比，《绘本〈西游记〉》回数齐全、刻版精良、插图宏丽，译文较为口语化，不但得到町人喜爱，也完善了之前翻译不全的《西游记》日文译本。据说其后一百多年间，几乎日本所有对的《西游记》新译或改编，都以《绘本〈西游记〉》为基础。

按日本研究界的说法，《绘本〈西游记〉》的成功，其三位插图绘者——大原东野、歌川丰广、葛饰戴斗，至少要占一半功劳。

大原东野（1771—1840）生于大阪，精通花鸟画及人物画，代表作有《唐土名胜图会》《五畿内产物图会》《对相四言》等，他对画面的表现和人物形象的写实设计，奠定了《绘本〈西游记〉》的基础。

歌川丰广（1774—1830）是歌川派创始人歌川丰春的弟子，大画家歌川丰国的师弟，还是后来传奇画家歌川广重的师父，系歌川派在江户中期的重要代表画家，代表作有《河岸舟美人》《江户风景·日出》等。其画风旷远大气、构图别出心裁、人物传神独到，在《绘本〈西游记〉》中起着承前启后的作用。

至于葛饰戴斗，光说"戴斗"二字，人们可能比较陌生，但其实它是日本头号浮世绘画家葛饰北斋（1760—1849）的画号。北斋一生勤于事业，挥笔不辍，所涉及题材十分丰富，花鸟虫鱼、

山水人物、历史鬼神，无所不画，毕生留下的作品据推定约有3.5万幅之多。浮世绘的象征之作《神奈川冲·浪里》就是北斋的经典杰作。在《绘本〈西游记〉》中，他绘制的篇幅最多，整体风格严谨，画工细腻精致，带有非常明显的浮世绘的夸张艺术风格，有一种浓郁的东洋味道，对孙悟空的刻画尤为精彩。

《绘本〈西游记〉》原册计有卷首套色彩图8幅、人物图7幅、正文跨页插图228幅，整体布局与中国的明刊本小说相似。其正文绘图根据《西游记》的情节发展，抽取出相应的故事场景加以描绘，对文字意象进行画面诠释。虽然在个别画面上还是模拟明刊本插图，但在选取情节、创作造型上，已经与明刊本有较大的差别，除了服饰发髻等比较接近当时的中式形制，其他部分尽皆融汇了浮世绘大师们的想象和本土的文化，例如画家将明刊本中的站立行礼，在浮世绘中改成跪拜行礼；而站立或坐在椅上交谈的画面，则变成跪坐交谈的场景；在建筑和陈设上，更是以和式风格代替了中式风格。这些更改，符合日式的审美需求，形成了日式表达的自有体系，与本土化的翻译解读基本一致，其价值内涵已经溢出了翻译文本的范畴。

尤其值得一提的是，《绘本〈西游记〉》中的沙僧形象，与《通俗〈西游记〉》中的"河童化沙僧"大为不同。日文《西游记》译本，都将沙悟净错误地理解成河里的妖怪，类似于日本本土妖怪"河童"，但《绘本〈西游记〉》的画家明显参考了与三藏取经有关的佛教经典与画像，从而避免了将译文上的错误带入插图。在三位画家的笔下，沙僧不仅和明刊本的装束一致，脖颈上戴着骷髅头，而且比明刊本带有更明显的原型深沙神的特征，眼睛显得异常大，面

目坚毅、虎须虬髯、身材矮壮，这些都更趋近于正确的沙僧形象。

由于三位画家的作品问世有数十年的时间差，如果说早期大原东野的插图还带有更多模仿痕迹的话，后期葛饰戴斗的插图就已经基本按照自己对故事情节的兴趣和理解去发挥创作，特别是他对自然景象的夸张描绘，以及对市井风情的巧妙融合，都充满了非一般的表现力。比如画面中常有滔天巨浪做背景，使人不得不联想到他的杰作《神奈川冲·浪里》。画面中又有风沙、火焰山、炼丹炉、火云洞等等，天遮日蔽、电闪雷鸣、豪雨倾盆，这些自然现象是生活在海岛的画家所熟悉的景象与想象夸张的结合，它们令画家大胆地将插图的主色调全部设为黑色，在这种壮阔的自然背景下，恶斗双方的形象被衬托得更为高大、立体，给予了读者极致的视觉冲击。

总的来说，《绘本〈西游记〉》在不受中国明刊本插图影响下所创造的浮世绘插图，去掉了文人画、儒家思想、证道思想的束缚，充分展现了神魔小说野性、粗鄙却不失生动的一面，拓展了《西游记》文本的内涵。插图所选取的情节侧重于戏剧冲突，专取打斗激烈的场面予以渲染描摹，抓住了当时日本民众的猎奇心理，同时迎合了市井民众对感官刺激的需求，在日本江户时代竞争激烈的通俗读物市场上别开生面、独树一帜，取得了名利双收的大成功。

人物图赏

悟空

鄭國公魏徵像

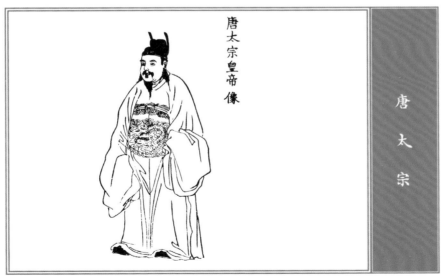

唐太宗皇帝像

玄奘三藏

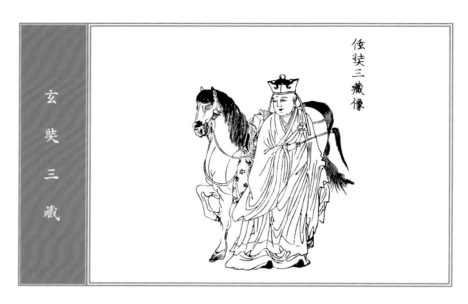

倭奘三藏像

孫悟空

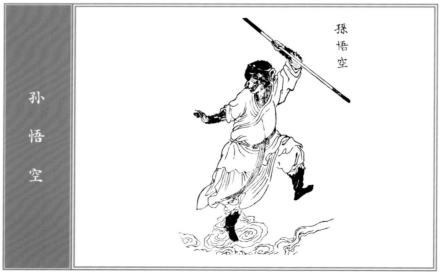

孫悟空

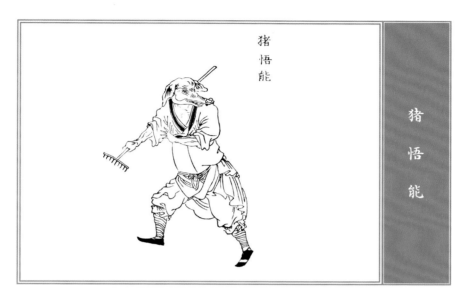

猪悟能

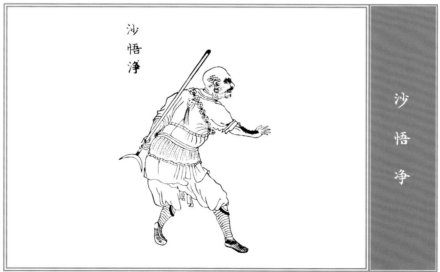

沙悟净

太上老君

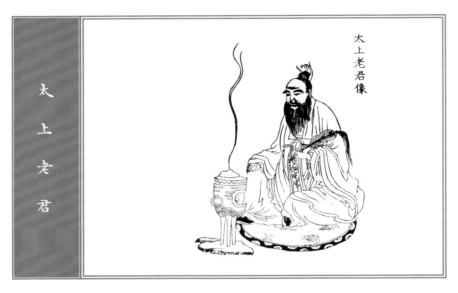

太上老君像

乌鸡国王亡灵

烏雞國王亡靈

公主百花羞

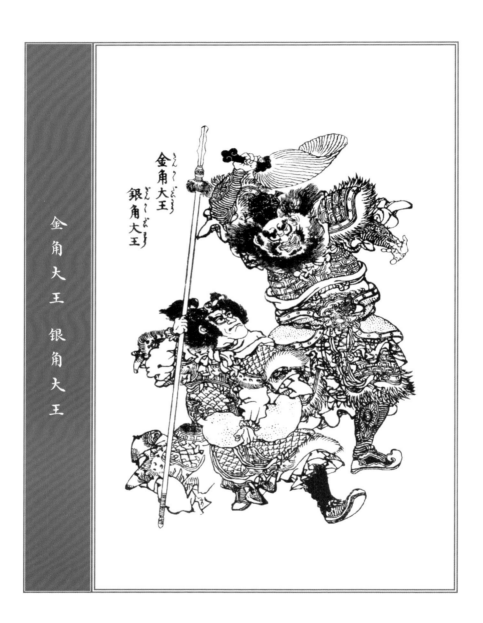

金角大王　銀角大王

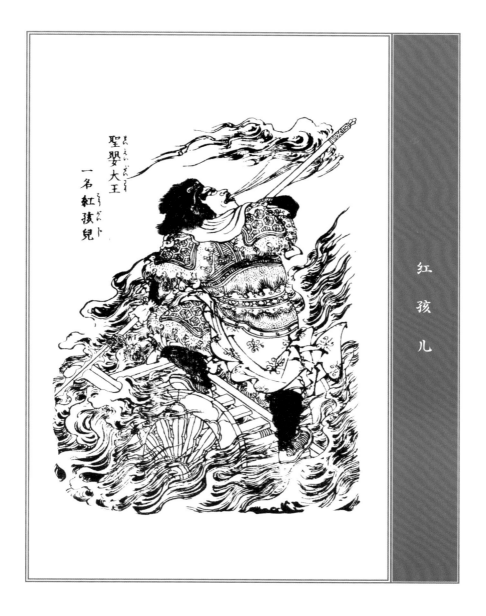

聖嬰大王
一名紅孩兒

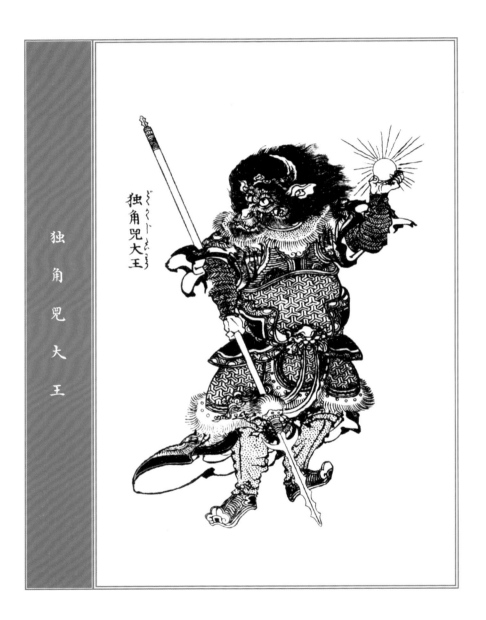

独角兕大王

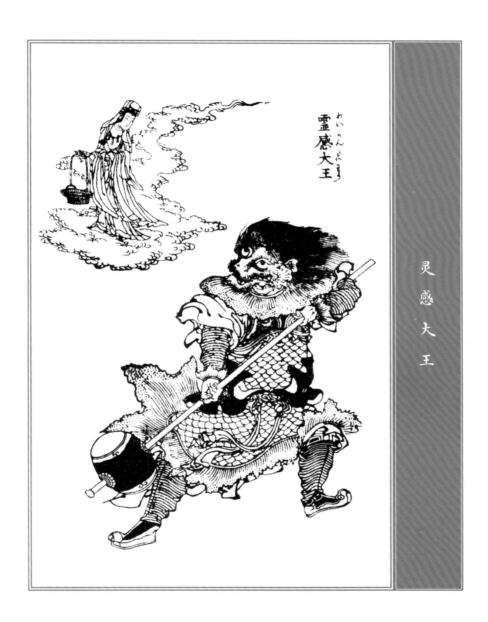

れいかんだいおう
靈感大王

灵感大王

041

彩绘图赏

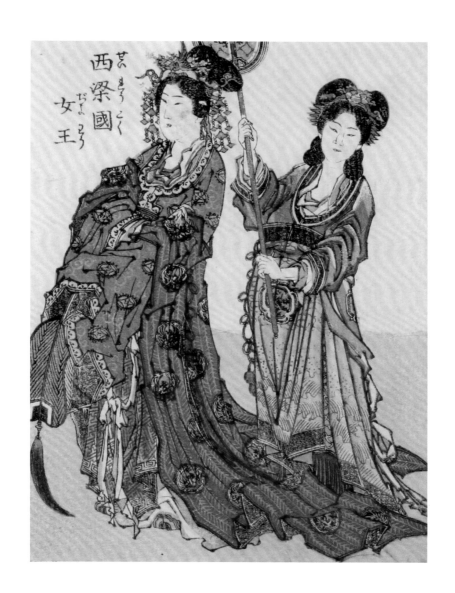

西梁國女王

《西梁国女王》

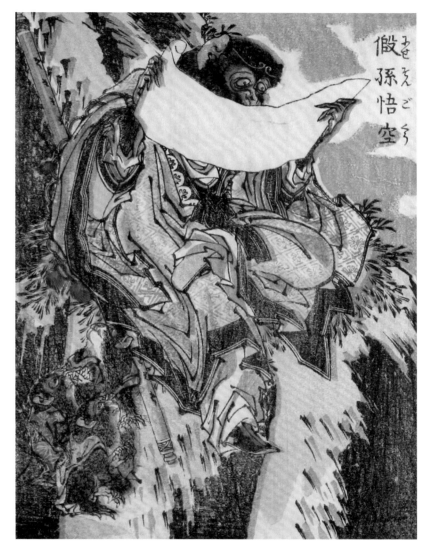

假孫悟空
せえごう

《假孙悟空》

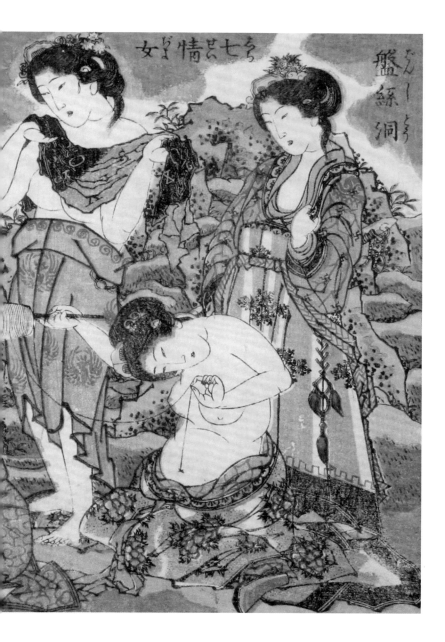

七情の女

盤絲洞

《盘丝洞七女妖》



047

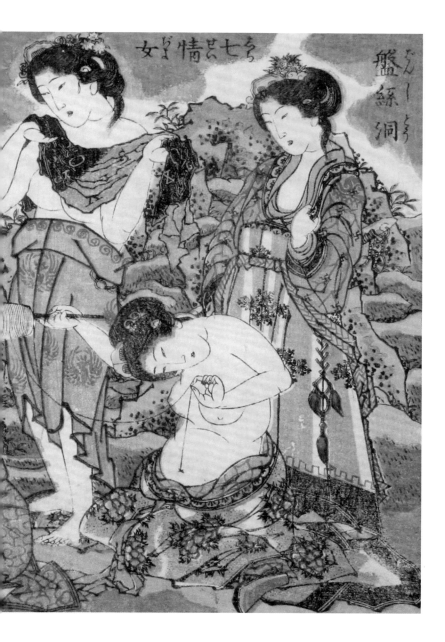

七情の女

盤絲洞

《盘丝洞七女妖》

047

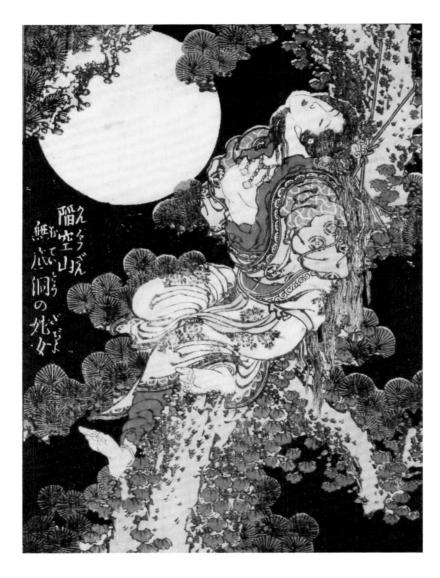

えつくうざん
陥空山
にてい
無底洞の
ざうぢよ
姹女

《陷空山无底洞之姹女》

048

《寇员外》

049

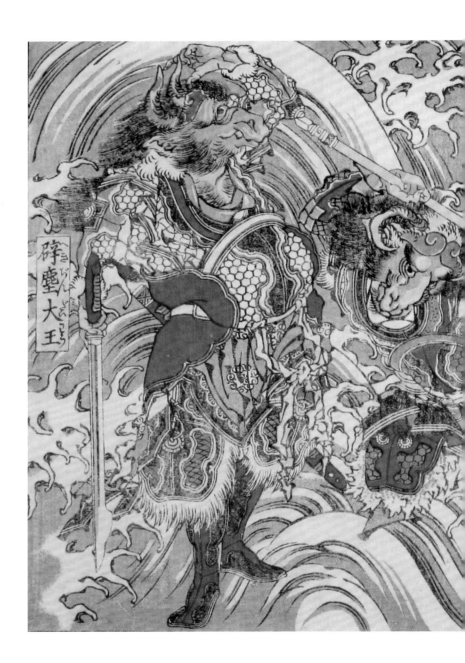

辟塵大王

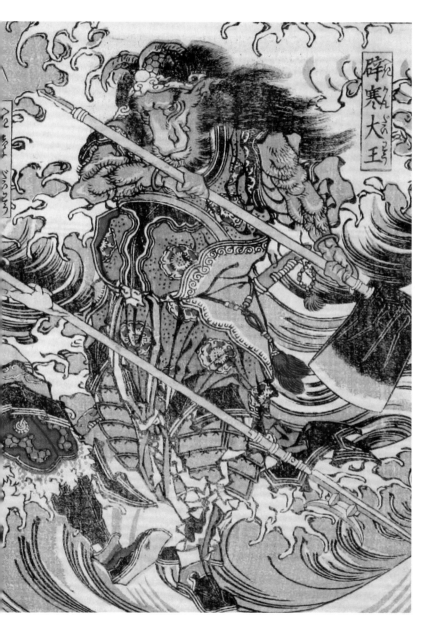

辟寒大王

《辟尘大王 辟暑大王 辟寒大王》

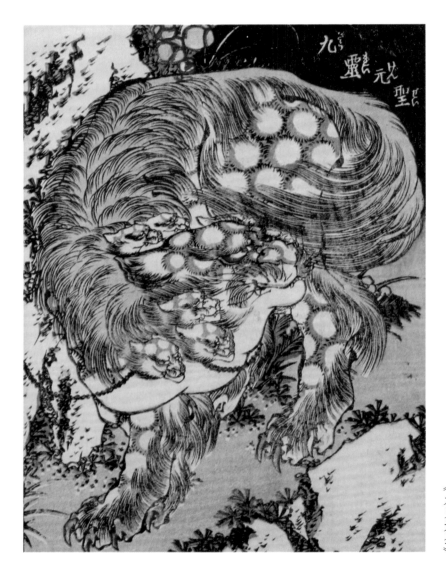

九
�ひょう
靈れい
元げん
聖せい

《九灵元圣》

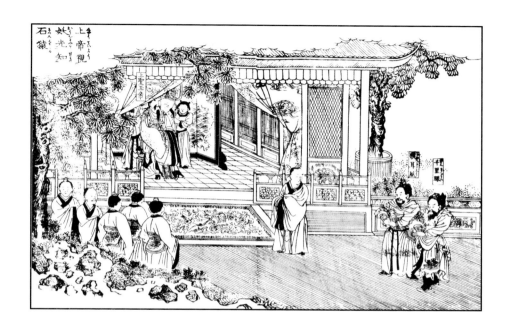

上帝视妖光知石猿

 惊动高天上圣大慈仁者玉皇大天尊玄穹高上帝，驾座金阙云宫灵霄宝殿，聚集仙卿，见有金光焰焰，即命千里眼、顺风耳开南天门观看。二将果奉旨出门外，看得真，听得明。须臾回报道："臣奉旨观听金光之处，乃东胜神洲海东傲来小国之界，有一座花果山，山上有一仙石，石产一卵，见风化一石猴，在那里拜四方，眼运金光，射冲斗府。如今服饵水食，金光将潜息矣。"玉帝垂赐恩慈曰："下方之物，乃天地精华所生，不足为异。"

众猿临瀑布窥洞中

众猿临瀑布窥洞中

　　众猴拍手称扬道："好水！好水！原来此处远通山脚之下，直接大海之波。"又道："那一个有本事的，钻进去寻个源头出来，不伤身体者，我等即拜他为王。"连呼了三声，忽见丛杂中跳出一个石猴，应声高叫道："我进去！我进去！"

石猿洞中即猴王位

　　石猿端坐上面道："列位呵，'人而无信，不知其可'。你们才说有本事进得来，出得去，不伤身体者，就拜他为王。我如今进来又出去，出去又进来，寻了这一个洞天与列位安眠稳睡，各享成家之福，何不拜我为王？"众猴听说，即拱伏无违。一个个序齿排班，朝上礼拜。都称"千岁大王"。自此，石猿高登王位，将"石"字儿隐了，遂称美猴王。

悟空乘筏浮大洋中

次日，美猴王早起，教："小的们，替我折些枯松，编作筏子，取个竹竿作篙，收拾些果品之类，我将去也。"果独自登筏，尽力撑开，飘飘荡荡，径向大海波中，趁天风，来渡南赡部洲地界。

悟空夺渔父衣入市

弃了筏子，跳上岸来，只见海边有人捕鱼、打雁、乞蛤、淘盐。他走近前，弄个把戏，妆个𡮖虎，吓得那些人丢筐弃网，四散奔跑。将那跑不动的拿住一个，剥了他的衣裳，也学人穿在身上，摇摇摆摆，穿州过府，在市廛中，学人礼，学人话。

悟空到须祖师之门

　　美猴王一见，倒身下拜，磕头不计其数，口中只道："师父！师父！我弟子志心朝礼！志心朝礼！"祖师道："你是哪方人氏？且说个乡贯姓名明白，再拜。"猴王道："弟子乃东胜神洲傲来国花果山水帘洞人氏。"

悟空化大松惊众人

悟空闻说，抖擞精神，卖弄手段道："众师兄请出个题目，要我变化甚么？"大众道："就变棵松树罢。"悟空捻着诀，念动咒语，摇身一变，就变做一棵松树。真个是：

> 郁郁含烟贯四时，凌云直上秀贞姿。全无一点妖猴像，尽是经霜耐雪枝。

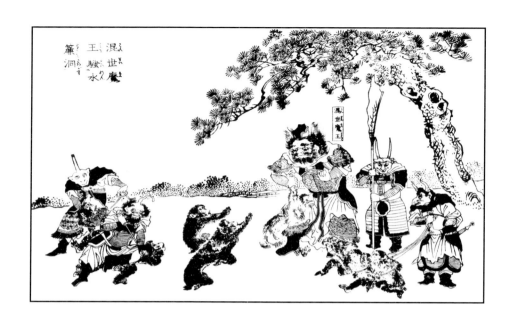

混世魔王骚水帘洞

　　若大若小之猴，跳出千千万万，把个美猴王围在当中，叩头叫道："大王，你好宽心！怎么一去许久？把我们俱闪在这里，望你诚如饥渴！近来被一妖魔在此欺虐，强要占我们水帘洞府，是我等舍死忘生，与他争斗。这些时，被那厮抢了我们家火，捉了许多子侄，教我们昼夜无眠，看守家业。幸得大王来了！大王若再年载不来，我等连山洞尽属他人矣！"

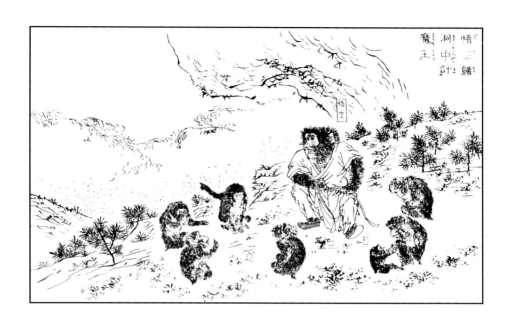

悟空归洞中计魔王

　　悟空闻说，心中大怒道："是甚么妖魔，辄敢无状！你且细细说来，待我寻他报仇。"众猴叩头："告上大王，那厮自称混世魔王，住居在直北下。"悟空道："此间到他那里，有多少路程？"众猴道："他来时云，去时雾，或风或雨，或电或雷，我等不知有多少路。"悟空道："既如此，你们休怕，且自顽耍，等我寻他去来！"

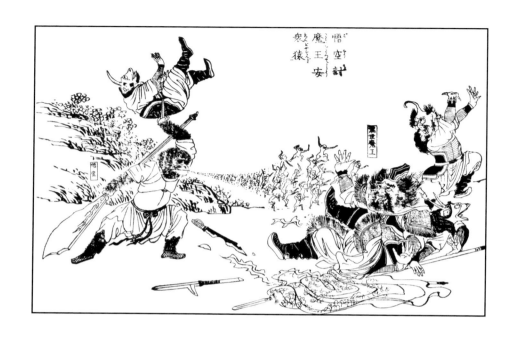

悟空讨魔王安众猿

　　那些小猴，眼乖会跳，刀来砍不着，枪去不能伤。你看他前踊后跃，钻上去，把个魔王围绕，抱的抱，扯的扯，钻裆的钻裆，扳脚的扳脚，踢打挦毛，抠眼睛，捻鼻子，抬鼓弄，直打做一个攒盘。这悟空才去夺得他的刀来，分开小猴，照顶门一下，砍为两段。

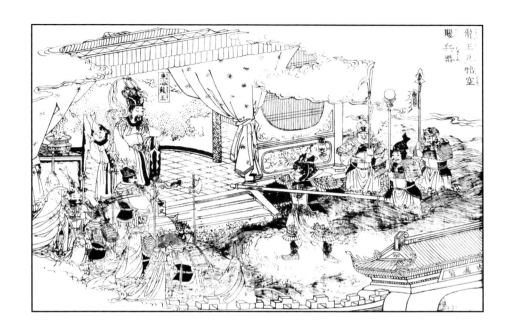

龙王见悟空赐兵器

悟空十分欢喜，拿出海藏看时，原来两头是两个金箍，中间乃一段乌铁；紧挨箍有镌成的一行字，唤做"如意金箍棒，重一万三千五百斤"。心中暗喜道："想必这宝贝如人意！"一边走，一边心思口念，手颠着道："再短细些更妙！"拿出外面，只有二丈长短，碗口粗细。

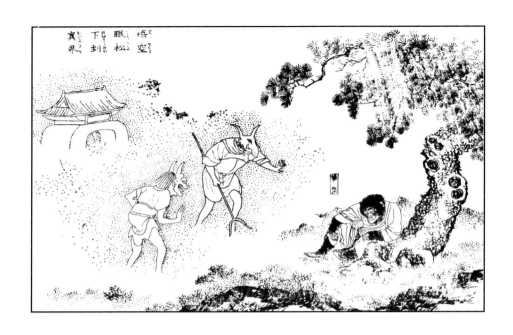

悟空眠松下到冥界

送六王出去，却又赏劳大小头目，敢在铁板桥边松阴之下，霎时间睡着。四健将领众围护，不敢高声。只见那美猴王睡里见两人拿一张批文，上有"孙悟空"三字，走近身，不容分说，套上绳，就把美猴王的魂灵儿索了去，踉踉跄跄，直带到一座城边。

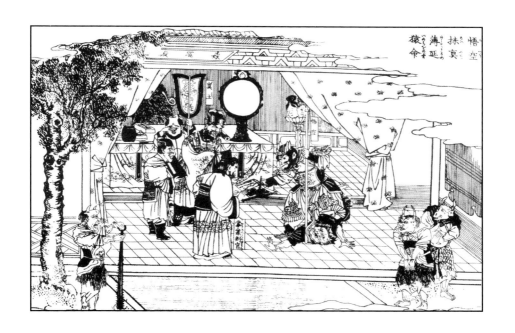

悟空抹冥簿延猿命

　　悟空亲自检阅，直到那魂字一千三百五十号上，方注着孙悟空名字，乃天产石猴，该寿三百四十二岁，善终。悟空道："我也不记寿数几何，且只消了名字便罢！取笔过来！"那判官慌忙捧笔，饱揽浓墨。悟空拿过簿子，把猴属之类，但有名者，一概勾之。捽下簿子道："了帐！了帐！今番不伏你管了！"一路棒，打出幽冥界。

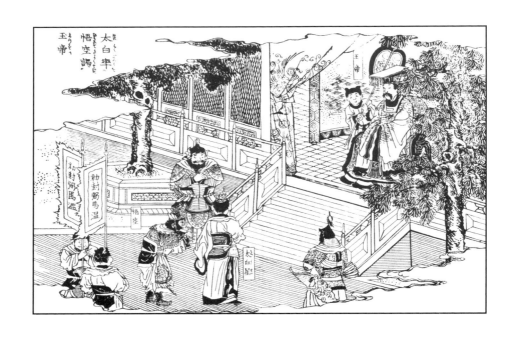

太白率悟空谒玉帝

　　太白金星，领着美猴王，到于灵霄殿外。不等宣诏，直至御前，朝上礼拜。悟空挺身在旁，且不朝礼，但侧耳以听金星启奏。金星奏道："臣领圣旨，已宣妖仙到了。"玉帝垂帘问曰："那个是妖仙？"悟空却才躬身答应道："老孙便是！"……玉帝宣文选武选仙卿，看那处少甚官职，着孙悟空去除授。旁边转过武曲星君，启奏道："天宫里各宫各殿，各方各处，都不少官，只是御马监缺个正堂管事。"玉帝传旨道："就除他做个'弼马温'罢。"

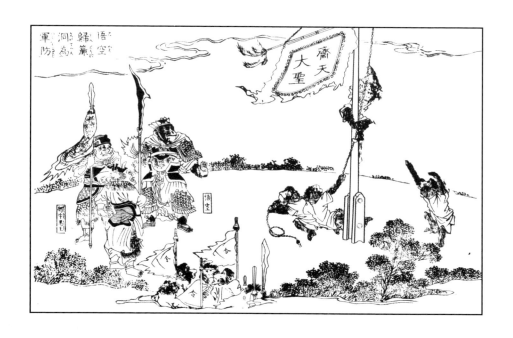

悟空归帘洞为军防

　　猴王道："玉帝轻贤，封我做个甚么'弼马温'！"鬼王听言，又奏道："大王有此神通，如何与他养马？就做个'齐天大圣'，有何不可？"猴王闻说，欢喜不胜，连道几个："好！好！好！"教四健将："就替我快置个旌旗，旗上写'齐天大圣'四大字，立竿张挂。自此以后，只称我为齐天大圣，不许再称大王。亦可传与各洞妖王，一体知悉。"此不在话下。

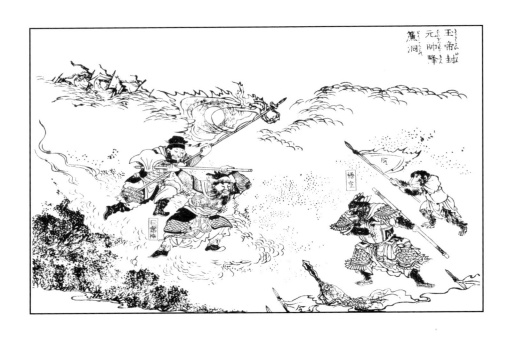

玉帝封元帅降帘洞

　　玉帝大喜，即封托塔天王李靖为降魔大元帅，哪吒三太子为三坛海会大神，即刻兴师下界。

　　李天王与哪吒叩头谢辞，径至本宫，点起三军，帅众头目，着巨灵神为先锋，鱼肚将掠后，药叉将催兵。一霎时出南天门外，径来到花果山。选平阳处安了营寨，传令教巨灵神挑战。

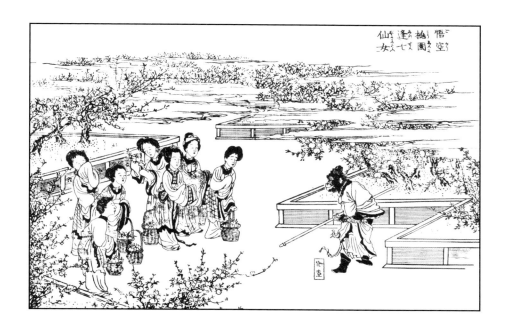

悟空桃园逢七仙女

大圣即现本相，耳朵里掣出金箍棒，幌一幌，碗来粗细，咄的一声道："你是那方怪物，敢大胆偷摘我桃！"慌得那七仙女一齐跪下道："大圣息怒。我等不是妖怪，乃王母娘娘差来的七衣仙女，摘取仙桃，大开宝阁，做'蟠桃胜会'。适至此间，先见了本园土地等神，寻大圣不见。我等恐迟了王母懿旨，是以等不得大圣，故先在此摘桃，万望恕罪。"

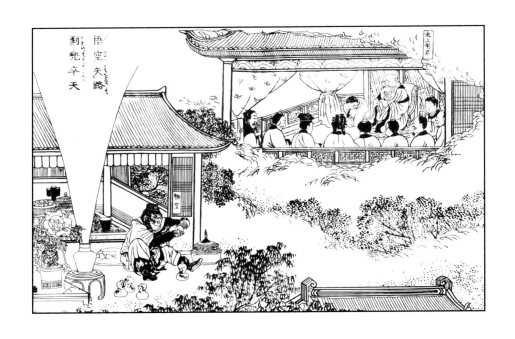

悟空失路到兜率天

　　原来那老君与燃灯古佛在三层高阁朱陵丹台上讲道，众仙童、仙将、仙官、仙吏，都侍立左右听讲。这大圣直至丹房里面，寻访不遇，但见丹灶之旁，炉中有火。炉左右安放着五个葫芦，葫芦里都是炼就的金丹。大圣喜道："此物乃仙家之至宝，老孙自了道以来，识破了内外相同之理，也要炼些金丹济人，不期到家无暇。今日有缘，却又撞着此物，趁老子不在，等我吃他几丸尝新。"他就把那葫芦都倾出来，就都吃了，如吃炒豆相似。

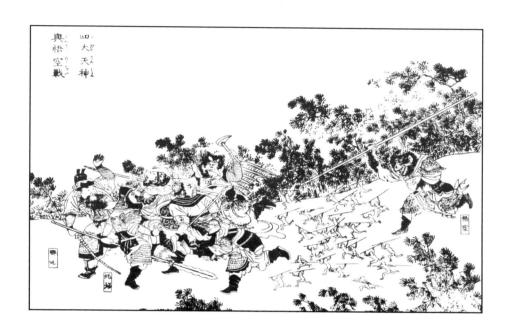

四大天神与悟空战

　　这大圣一条棒，抵住了四大天神与李托塔、哪吒太子，俱在半空中，——杀够多时，大圣见天色将晚，即拔毫毛一把，丢在口中，嚼碎了，喷将出去，叫声："变！"就变了千百个大圣，都使的是金箍棒，打退了哪吒太子，战败了五个天王。

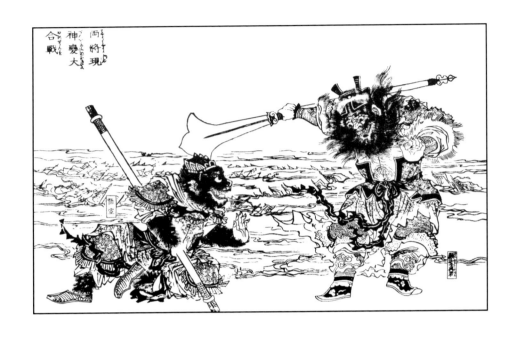

两将现神变大合战

　　那真君抖擞神威，摇身一变，变得身高万丈，两只手，举着三尖两刃神锋，好便似华山顶上之峰，青脸獠牙，朱红头发，恶狠狠，望大圣着头就砍。这大圣也使神通，变得与二郎身躯一样，嘴脸一般，举一条如意金箍棒，却就如昆仑顶上擎天之柱，抵住二郎神。

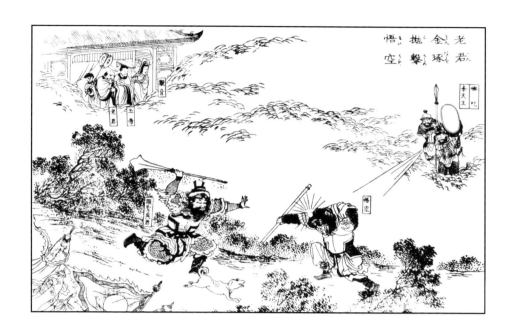

老君金琢抛击悟空

　　老君道："有，有，有。"将起衣袖，左膊上，取下一个圈子，说道："这件兵器，乃锟钢抟炼的，被我将还丹点成，养就一身灵气，善能变化，水火不侵，又能套诸物；一名'金钢琢'，又名'金钢套'。当年过函关，化胡为佛，甚是亏他。早晚最可防身。等我丢下去打他一下。"

　　话毕，自天门上往下一掼，滴流流，径落花果山营盘里，可可的着猴王头上一下。

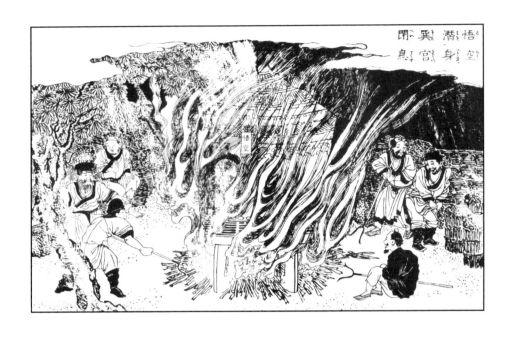

悟空潜身巽宫闭息

　　那老君到兜率宫，将大圣解去绳索，放了穿琵琶骨之器，推入八卦炉中，命看炉的道人，架火的童子，将火扇起煅炼。原来那炉是乾、坎、艮、震、巽、离、坤、兑八卦。他即将身钻在“巽宫”位下。巽乃风也，有风则无火。只是风搅得烟来，把一双眼熁红了，弄做个老害眼病，故唤作“火眼金睛”。

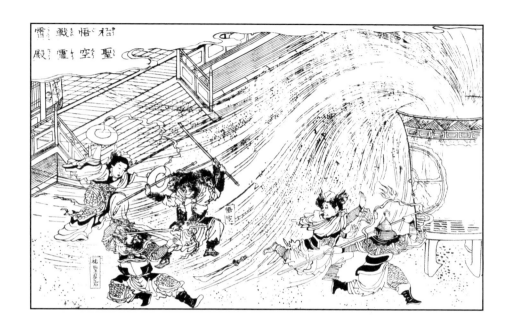

佑圣悟空战灵霄殿

　　这一番，那猴王不分上下，使铁棒东打西敌，更无一神可挡。只打到通明殿里，灵霄殿外。幸有佑圣真君的佐使王灵官执殿。他见大圣纵横，掣金鞭近前挡住道："泼猴何往！有吾在此，切莫猖狂！"这大圣不由分说，举棒就打。那灵官鞭起相迎。两个在灵霄殿前厮浑一处。

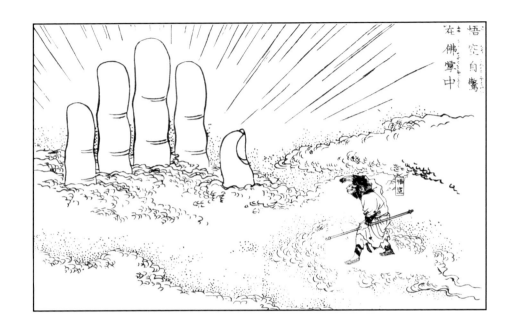

悟空自惊在佛掌中

悟空自惊在佛掌中（其一）

　　大圣行时，忽见有五根肉红柱子，撑着一股青气。他道："此间乃尽头路了。这番回去，如来作证，灵霄宫定是我坐也。"又思量说："且住！等我留下些记号，方好与如来说话。"

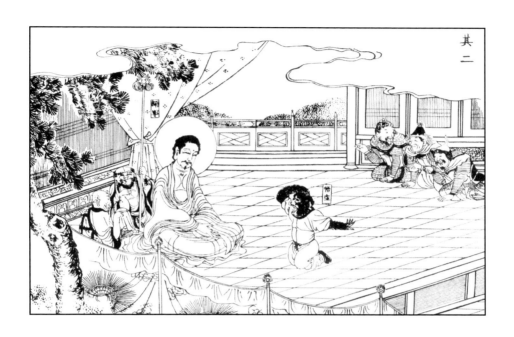

悟空自惊在佛掌中（其二）

　　如来骂道："我把你这个尿精猴子！你正好不曾离了我掌哩！"大圣道："你是不知。我去到天尽头，见五根肉红柱，撑着一股青气，我留个记在那里，你敢和我同去看么？"如来道："不消去，你只自低头看看。"那大圣睁圆火眼金睛，低头看时，原来佛祖右手中指写着"齐天大圣，到此一游"。

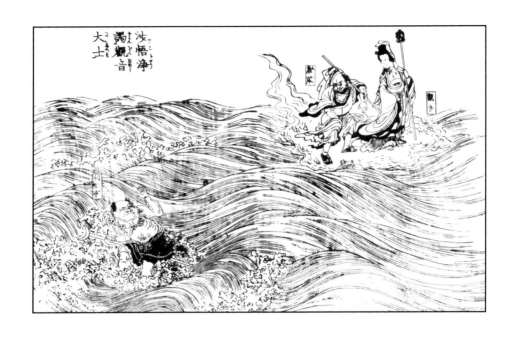

沙悟净谒观音大士

　　菩萨正然点看，只见那河中泼剌一声响喨，水波里跳出一个妖魔来，十分丑恶。他生得：

　　　　青不青，黑不黑，晦气色脸；长不长，短不短，赤脚筋躯。眼光闪烁，
　　　　好似灶底双灯；口角角丫叉，就如屠家火钵。獠牙撑剑刃，红发乱蓬松。
　　　　一声叱咤如雷吼，两脚奔波似滚风。

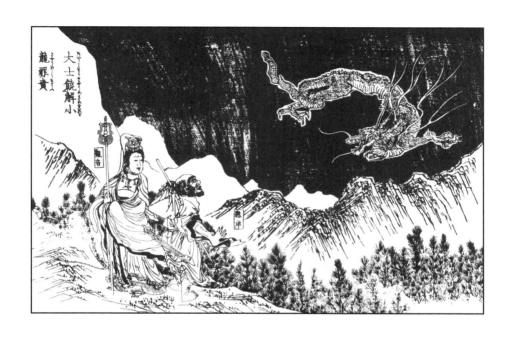

大士饶解小龙罪责

　　菩萨道："贫僧要见玉帝一面。"二天师即忙上奏，玉帝遂下殿迎接。菩萨上前礼毕道："贫僧领佛旨上东土寻取经人，路遇孽龙悬吊，特来启奏，饶他性命，赐与贫僧，教他与取经人做个脚力。"……这小龙叩头谢活命之恩，听从菩萨使唤。菩萨把他送在深涧之中，只等取经人来，变做白马，上西方立功。小龙领命潜身不题。

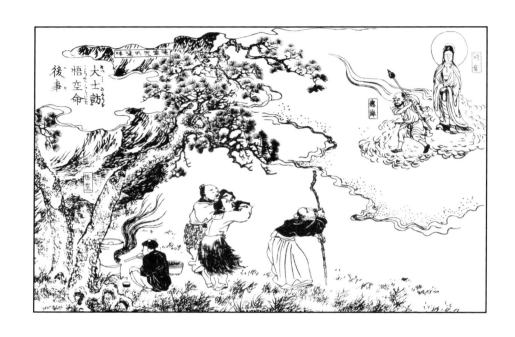

大士访悟空命后事

那菩萨闻得此言，满心欢喜。对大圣道："圣经云'出其言善，则千里之外应之；出其言不善，则千里之外违之'。你既有此心，待我到了东土大唐国寻一个取经的人来，教他救你。你可跟他做个徒弟，秉教伽持，入我佛门，再修正果，如何？"大圣声声道："愿去！愿去！"

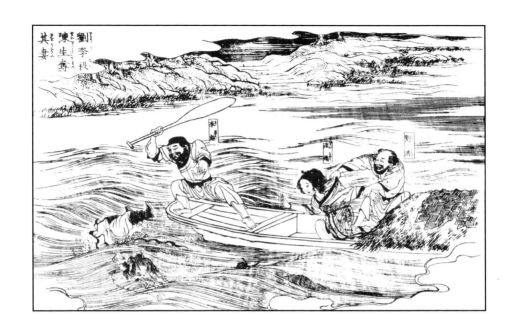

刘李杀陈生夺其妻

那刘洪睁眼看见殷小姐面如满月，眼似秋波，樱桃小口，绿柳蛮腰，真个有沉鱼落雁之容，闭月羞花之貌，陡起狼心，遂与李彪设计，将船撑至没人烟处，候至夜静三更，先将家僮杀死，次将光蕊打死，把尸首都推在水里去了。小姐见他打死了丈夫，也便将身赴水。刘洪一把抱住道："你若从我，万事皆休！若不从时，一刀两断！"那小姐寻思无计，只得权时应承，顺了刘洪。

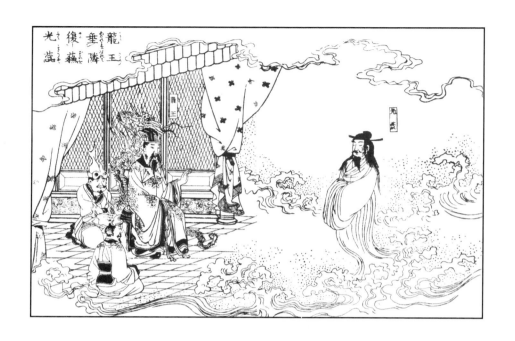

龙王垂怜复苏光蕊

 龙王闻言道:"原来如此。先生,你前者所放金色鲤鱼,即我也。你是救我的恩人,你今有难,我岂有不救你之理?"就把光蕊的尸身安置一壁,口内含一颗"定颜珠",休教损坏了,日后好还魂报仇。又道:"汝今真魂,权且在我水府中做个都领。"光蕊叩头拜谢,龙王设宴相待不题。

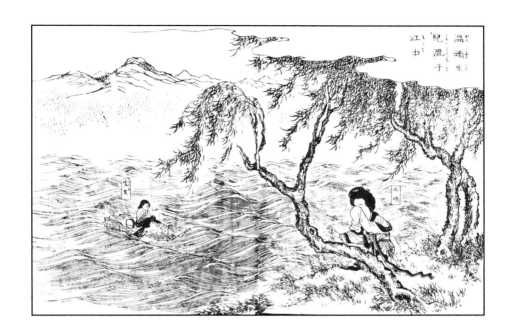

温娇生儿流于江中

　　取贴身汗衫一件，包裹此子，乘空抱出衙门。幸喜官衙离江不远，小姐到了江边，大哭一场。正欲抛弃，忽见江岸岸侧飘起一片木板，小姐即朝天拜祷，将此子安在板上，用带缚住，血书系在胸前，推放江中，听其所之。

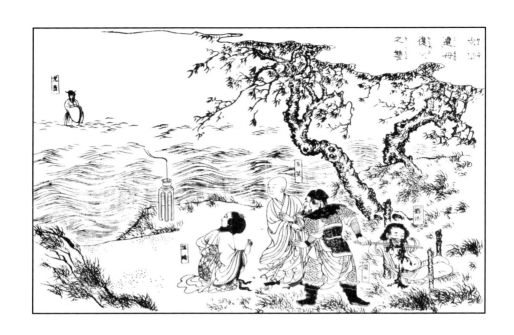

玄奘遭母复父之仇

丞相大喜，就令军牢押过刘洪、李彪，每人痛打一百大棍，取了供状，招了先年不合谋死陈光蕊情由。先将李彪钉在木驴上，推去市曹，剐了千刀，枭首示众讫；把刘洪拿至洪江渡口，先年打死陈光蕊处，丞相与小姐、玄奘，三人亲到江边，望空祭奠，活剜取刘洪心肝，祭了光蕊，烧了祭文一道。

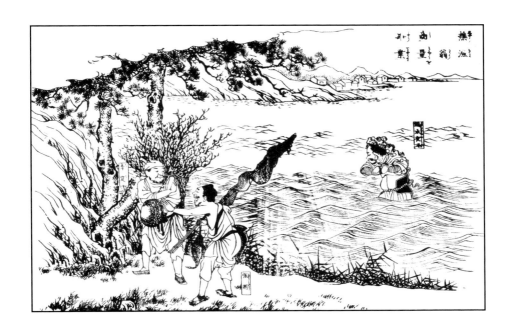

樵渔二翁商量事业

　　却说长安城外泾河岸边，有两个贤人：一个是渔翁，名唤张稍；一个是樵子，名唤李定。他两个是不登科的进士，能识字的山人。一日，在长安城里，卖了肩上柴，货了篮中鲤，同入酒馆之中，吃了半酣，各携一瓶，顺泾河岸边，徐步而回。张稍道："李兄，我想那争名的，因名丧体；夺利的，为利亡身；受爵的，抱虎而眠；承恩的，袖蛇而走。算起来，还不如我们水秀山青，逍遥自在；甘淡薄，随缘而过。"

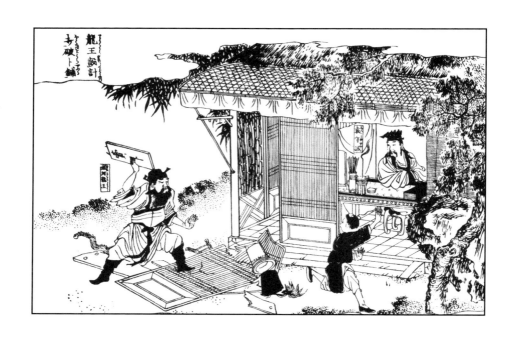

龙王设计击破卜铺

　　他又按落云头，还变作白衣秀士，到那西门里大街上，撞入袁守诚卦铺，不容分说，就把他招牌、笔、砚等一齐摔碎。那先生坐在椅上，公然不动。这龙王又轮起门板便打，骂道："这妄言祸福的妖人，擅惑众心的泼汉！你卦又不灵，言又狂谬！说今日下雨的时辰、点数俱不相对，你还危然高坐，趁早去，饶你死罪！"

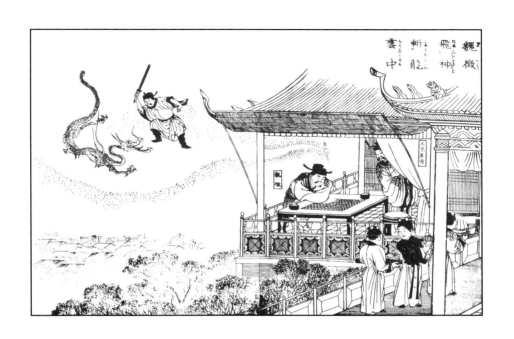

魏徵飞神斩龙云中

　　唐王惊问魏徵："此是何说？"魏徵转身叩头道："是臣才一梦斩的。"唐王闻言，大惊道："贤卿盹睡之时，又不曾见动身动手，又无刀剑，如何却斩此龙？"魏徵奏道："主公，臣的身在君前，梦离陛下。身在君前对残局，合眼朦胧；梦离陛下乘瑞云，出神抖擞。那条龙，在剐龙台上，被天兵将绑缚其中。是臣道：'你犯天条，合当死罪。我奉天命，斩汝残生。'龙闻哀苦，臣抖精神。龙闻哀苦，伏爪收鳞甘受死；臣抖精神，撩衣进步举霜锋。挖扢一声刀过处，龙头因此落虚空。"

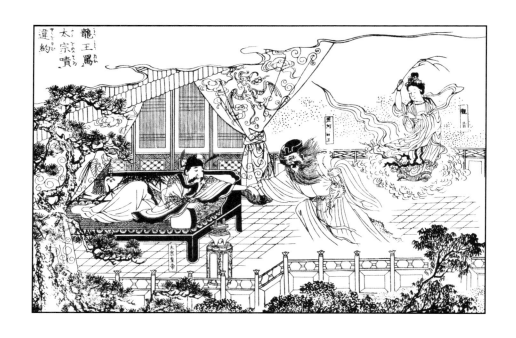

龙王骂太宗责违约

正朦胧睡间，又见那泾河龙王，手提着一颗血淋淋的首级，高叫："唐太宗！还我命来！还我命来！你昨夜满口许诺救我，怎么天明时反宣人曹官来斩我？你出来！你出来！我与你到阎君处折辨折辨！"他扯住太宗，再三嚷闹不放，太宗箝口难言，只挣得汗流遍体。正在那难分难解之时，只见正南上香云缭绕，彩雾飘摇，有一个女真人上前，将杨柳枝用手一摆，那没头的龙，悲悲啼啼，径往西北而去。原来这是观音菩萨，领佛旨，上东土，寻取经人，此住长安城都土地庙里，夜闻鬼泣神号，特来喝退业龙，救脱皇帝。

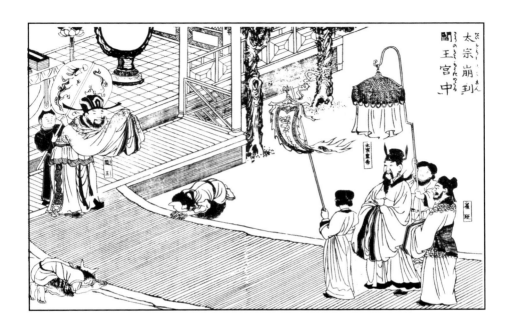

太宗崩到阎王宫中

　　十王出在森罗宝殿，控背躬身，迎迓太宗。太宗谦下，不敢前行。十王道："陛下是阳间人王，我等是阴间鬼王，分所当然，何须过让？"太宗道："朕得罪麾下，岂敢论阴阳人鬼之道？"逊之不已。

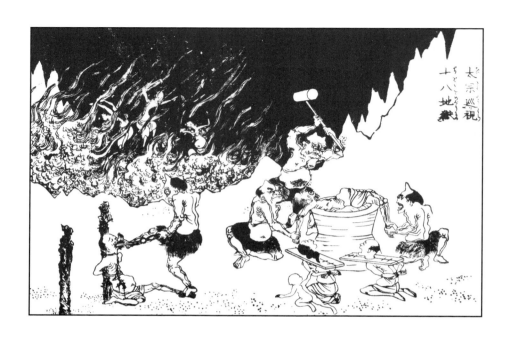

太宗巡视十八地狱

　　前进，又历了许多衙门，一处处俱是悲声振耳，恶怪惊心。太宗又道："此是何处？"判官道："此是阴山背后'一十八层地狱'。"

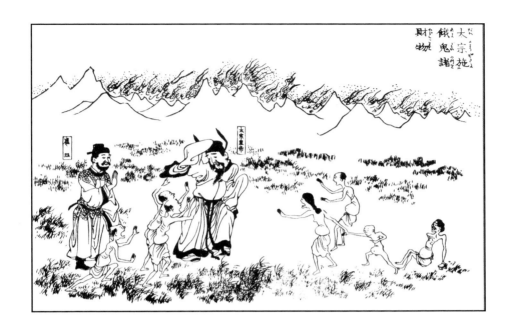

太宗施饿鬼诸财物

　　太宗道："寡人空身到此，却那里得有钱钞？"判官道："陛下，阳间有一人，金银若干，在我这阴司里寄放。陛下可出名立一约，小判可作保，且借他一库，给散这些饿鬼，方得过去。"太宗问曰："此人是谁？"判官道："他是河南开封府人氏，姓相名良，他有十三库金银在此。陛下若借用过他的，到阳间还他便了。"太宗甚喜，情愿出名借用。遂立了文书与判官，借他金银一库，着太尉尽行给散。

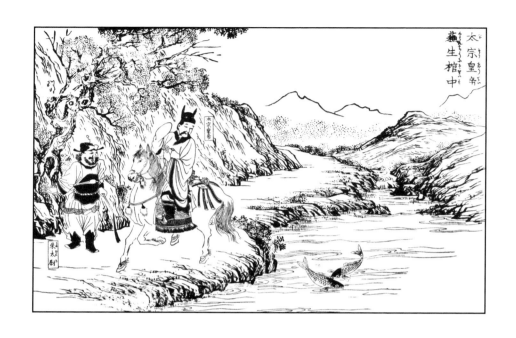

太宗皇帝苏生棺中

　　那太尉见门里有一匹海骝马，鞍辔齐备，急请唐王上马，太尉左右扶持。马行如箭，早到了渭水河边，只见那水面上有一对金色鲤鱼在河里翻波跳斗。唐王见了心喜，兜马贪看不舍，太尉道："陛下，趱动些，趁早赶时辰进城去也。"那唐王只管贪看，不肯前行，被太尉撮着脚，高呼道："还不走，等甚！"扑的一声，望那渭河推下马去，却就脱了阴司，径回阳世。

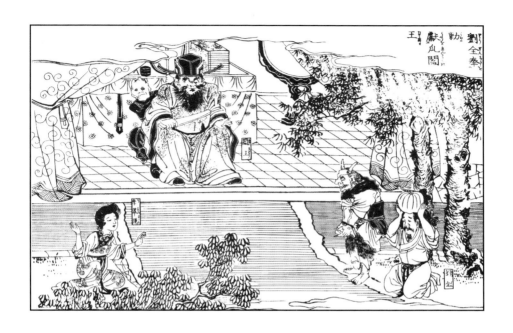

刘全奉敕献瓜阎王

那刘全果服毒而死——一点魂灵，顶着瓜果，早到鬼门关上。把门的鬼使喝道："你是甚人，敢来此处？"……刘全径至森罗宝殿，见了阎王，将瓜果进上道："奉唐王旨意，远进瓜果，以谢十王宽宥之恩。"阎王大喜道："好一个有信有德的太宗皇帝！"遂此收了瓜果。

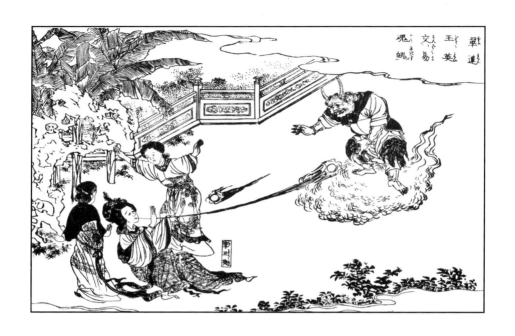

翠莲玉英交易魂魄

　　阎王道："唐御妹李玉英，今该促死；你可借他尸首，教他还魂去也。"那鬼使领命，即将刘全夫妻二人还魂。待定出了阴司，那阴风绕绕，径到了长安大国，将刘全的魂灵，推入金亭馆里；将翠莲的灵魂，带进皇宫内院，只见那玉英宫主，正在花阴下，徐步绿苔而行，被鬼使扑个满怀，推倒在地，活捉了他魂；却将翠莲的魂灵，推入玉英身内。

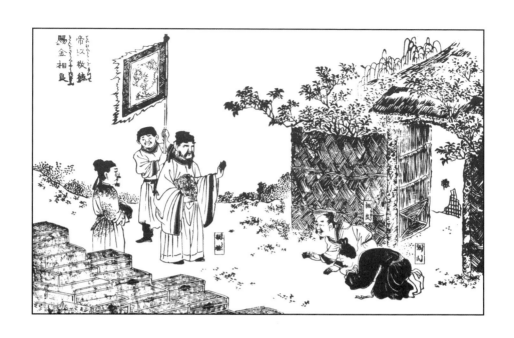

帝以敬德赐金相良

　　尉迟公道："我也访得你是个穷汉，只是你斋僧布施，尽其所用，就买办金银纸锭，烧记阴司，阴司里有你积下的钱钞。是我太宗皇帝死去三日，还魂复生，曾在那阴司里借了你一库金银，今此照数送还与你。你可一一收下，等我好去回旨。"那相良两口儿只是朝天礼拜，那里敢受。

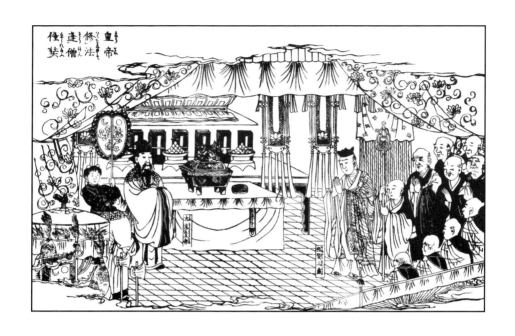

皇帝修法逢僧玄奘

　　当时三位引至御前，扬尘舞蹈。拜罢奏曰："臣瑀等，蒙圣旨，选得高僧一名陈玄奘。"太宗闻其名，沉思良久道："可是学士陈光蕊之儿玄奘否？"江流儿叩头曰："臣正是。"太宗喜道："果然举之不错。诚为有德行有禅心的和尚。朕赐你左僧纲，右僧纲，天下大阐都僧纲之职。"玄奘顿首谢恩，受了大阐官爵。又赐五彩织金袈裟一件，毗卢帽一顶。

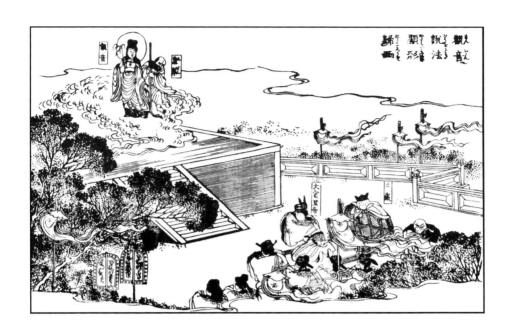

观音说法显形归西

　　那菩萨带了木叉，飞上高台，遂踏祥云，直至九霄，现出救苦原身，托了净瓶杨柳。左边是木叉惠岸，执着棍，抖擞精神。喜得个唐王朝天礼拜，众文武跪地焚香。满寺中僧尼道俗，士人工贾，无一人不拜祷道："好菩萨！好菩萨！"

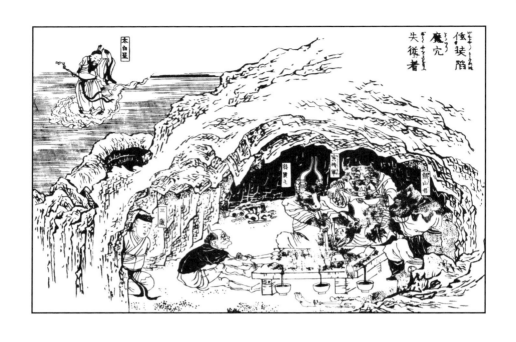

玄奘陷魔穴失从者

　　只见那从者绑得痛切悲啼，那黑汉道："此三者何来？"魔王道："自送上门来者。"处士笑云："可能待客否？"魔王道："奉承！奉承！"山君道："不可尽用，食其二，留其一可也。"魔王领诺，即呼左右，将二从者剖腹剜心，剁碎其尸。将首级与心肝奉献二客，将四肢自食，其余骨肉，分给各妖。只听得咽啅之声，真似虎啖羊羔。霎时食尽。把一个长老，几乎唬死。这才是初出长安第一场苦难。

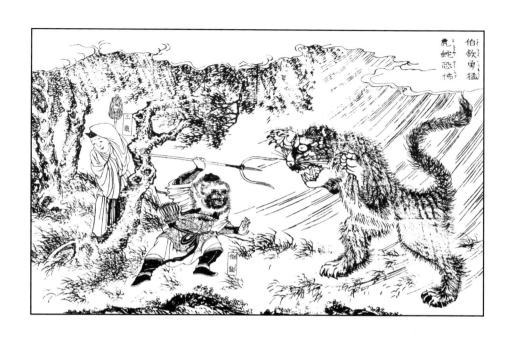

伯钦勇猛虎蛇恐怖

那太保执了钢叉，拽开步，迎将上去。只见一只斑斓虎，对面撞见。他看见伯钦，急回头就走。这太保霹雳一声，咄道："那业畜！那里走！"那虎见赶急，转身抡爪扑来。这太保三股叉举手迎敌，唬得个三藏软瘫在草地。这和尚自出娘肚皮，哪曾见这样凶险的勾当？太保与那虎在那山坡下，人虎相持，果是一场好斗。

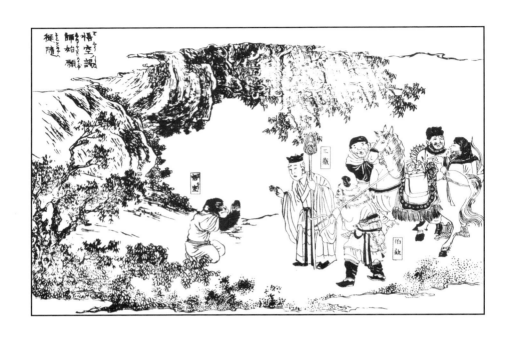

悟空谒师始愿从随

　　三藏见他意思，实有好心，真个像沙门中的人物，便叫："徒弟啊，你姓甚么？"猴王道："我姓孙。"三藏道："我与你起个法名，却好呼唤。"猴王道："不劳师父盛意，我原有个法名，叫做孙悟空。"三藏欢喜道："也正合我们的宗派。你这个模样，就像那小头陀一般，我再与你起个混名，称为行者，好么？"悟空道："好！好！好！"

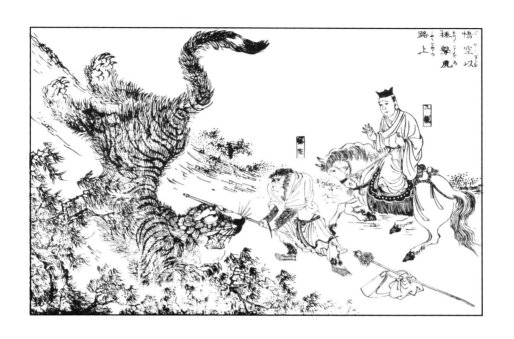

悟空以棒击虎路上

　　你看他掫开步，迎着猛虎，道声："孽畜！那里去！"那只虎蹲着身，伏在尘埃，动也不敢动。却被他照头一棒，就打得脑浆迸万点桃红，牙齿喷几珠玉块，唬得那陈玄奘滚鞍落马，咬指道声："天那！天那！刘太保前日打的斑斓虎，还与他斗了半日；今日孙悟空不用争持，把这虎一棒打得稀烂，正是'强中更有强中手'！"

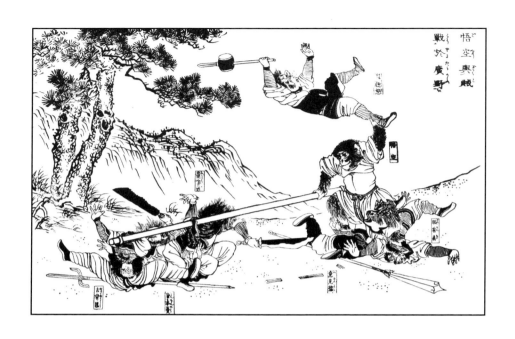

悟空与贼战于广野

行者伸手去耳朵里拔出一根绣花针儿，迎风一幌，却是一条铁棒，足有碗来粗细，拿在手中道："不要走！也让老孙打一棍儿试试手！"唬得这六个贼四散逃走，被他拽开步，团团赶上，一个个尽皆打死。

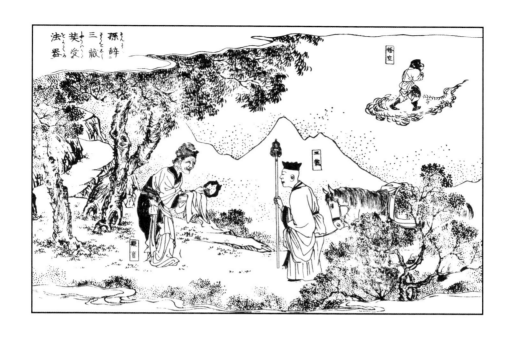

孙辞三藏叟受法器

原来这猴子一生受不得人气，他见三藏只管绪绪叨叨，按不住心头火发道："你既是这等，说我做不得和尚，上不得西天，不必怎般绪聒恶我，我回去便了！"那三藏却不曾答应，他就使一个性子，将身一纵，说一声"老孙去也！"三藏急抬头，早已不见。……老母道："他那厢去了？"三藏道："我听得呼的一声，他回东去了。"老母道："东边不远，就是我家，想必往我家去了。我那里还有一篇咒儿，唤做'定心真言'；又名做'紧箍儿咒'。你可暗暗地念熟，牢记心头，再莫泄漏一人知道。我去赶上他，叫他还来跟你，你却将此衣帽与他穿戴。他若不服你使唤，你就默念此咒，他再不敢行凶，也再不敢去了。"

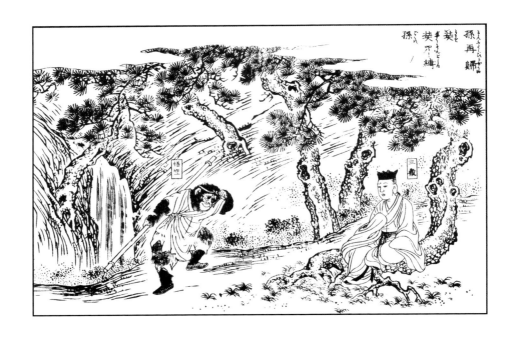

孙再归奘奘咒缚孙

　　三藏见他戴上帽子，就不吃干粮，却默默地念那《紧箍咒》一遍。行者叫道："头疼！头疼！"那师父不住地又念了几遍，把个行者痛得打滚，抓破了嵌金的花帽。三藏又恐怕扯断金箍，住了口不念。不念时，他就不疼了。伸手去头上摸摸，似一条金线儿模样，紧紧地勒在上面，取不下，揪不断，已此生了根了。他就耳里取出针儿来，插入箍里，往外乱捎。三藏又恐怕他捎断了，口中又念起来，他依旧生疼，疼得竖蜻蜓，翻筋斗，耳红面赤，眼胀身麻。那师父见他这等，又不忍不舍，复住了口，他的头又不痛了。行者道："我这头，原来是师父咒我的。"

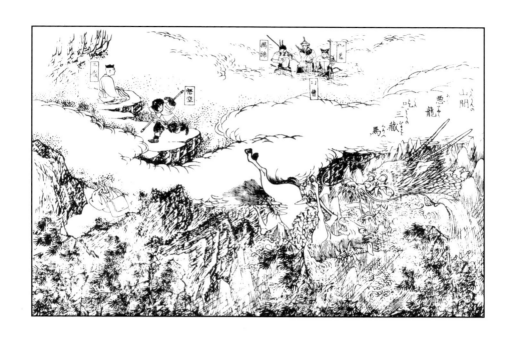

山间恶龙吃三藏马

　　师徒两个正然看处，只见那涧当中响一声，钻出一条龙来，推波掀浪，撺出崖山，就抢长老。慌得个行者丢了行李，把师父抱下马来，回头便走。那条龙就赶不上，把他的白马连鞍辔一口吞下肚去，依然伏水潜踪。行者把师父送在那高埠上坐了，却来牵马挑担，止存得一担行李，不见了马匹。

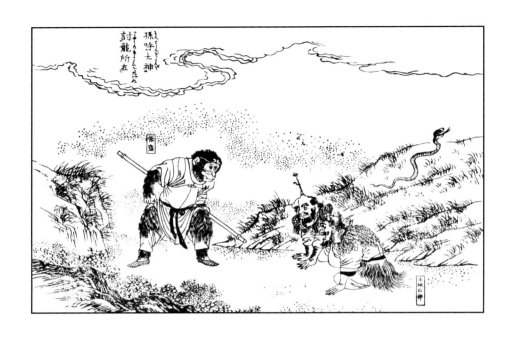

孙呼土神讨龙所在

急得他三尸神咋，七窍烟生，念了一声"唵"字咒语，即唤出当坊土地、本处山神，一齐来跪下道："山神、土地来见。"行者道："伸过孤拐来，各打五棍见面，与老孙散散心！"二神叩头哀告道："望大圣方便，容小神诉告。"行者道："你说甚么？"二神道："大圣一向久困，小神不知几时出来，所以不曾接得，万望恕罪。"行者道："既如此，我且不打你。我问你：鹰愁涧里，是那方来的怪龙？他怎么抢了我师父的白马吃了？"

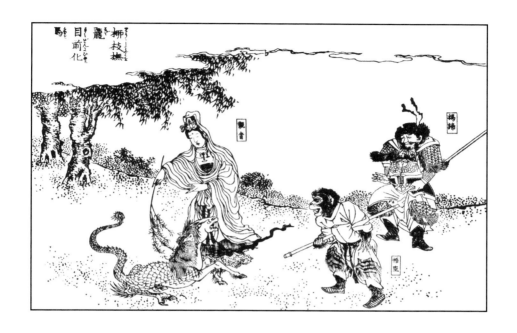

柳枝抚龙目前化马

　　菩萨上前，把那小龙的项下明珠摘了，将杨柳枝蘸出甘露，往他身上拂了一拂，吹口仙气，喝声叫："变！"那龙即变做他原来的马匹毛片。又将言语分付道："你须用心了还业瘴；功成后，超越凡龙，还你个金身正果。"那小龙口衔着横骨，心心领诺。

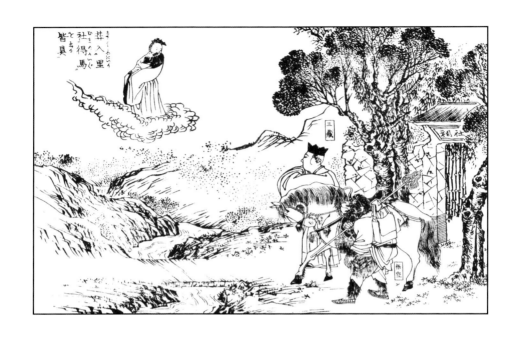

荞入里社得马皆具

至次早，行者起来道："师父，那庙祝老儿，昨晚许我们鞍辔，问他要，不要饶他。"说未了，只见那老儿，果擎着一副鞍辔，衬屉缰笼之类，凡马上一切用的，无不全备，放在廊下道："师父，鞍辔奉上。"三藏见了，欢然领受，教行者拿了，背上马看，可相称否。行者走上前，一件件地取起看了，果然是些好物。

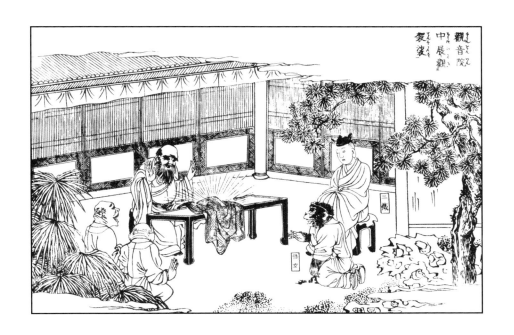

观音院中展观袈裟

　　你看他不由分说，急急地走了去，把个包袱解开，早有霞光迸进；尚有两层油纸裹定，去了纸，取出袈裟，抖开时，红光满室，彩气盈庭。众僧见了，无一个不心欢口赞。真个好袈裟！

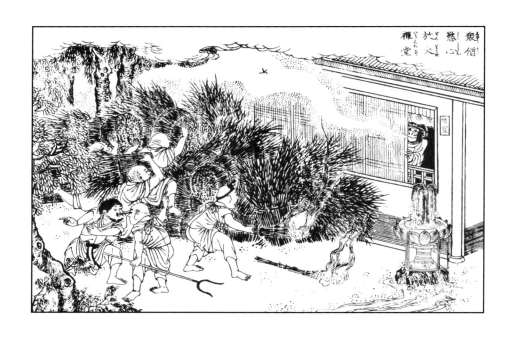

众僧欲心放火禅堂

　　那行者却是个灵猴，虽然睡下，只是存神炼气，朦胧着醒眼。忽听得外面不住的人走，喳喳的柴响风生。他心疑惑道："此时夜静，如何有人行得脚步之声？莫敢是贼盗，谋害我们的？……"他就一骨鲁跳起，欲要开门出看，又恐惊醒师父。你看他弄个精神，摇身一变，变做一个蜜蜂儿。……只见那众僧们，搬柴运草，已围住禅堂放火哩。

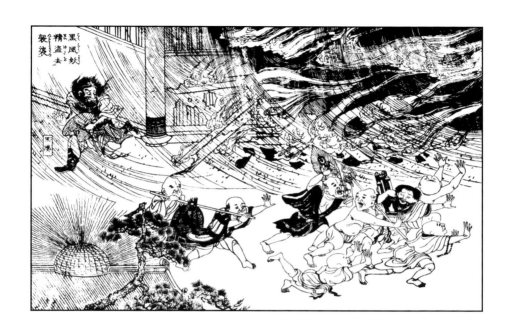

黑风妖精盗去袈裟

　　好妖精，纵起云头，即至烟火之下，果然冲天之火，前面殿宇皆空，两廊烟火方灼。他大拽步，撞将进去，正呼唤教取水来，只见那后房无火，房脊上有一人放风。他却情知如此，急入里面看时，见那方丈中间有些霞光彩气，台案上有一个青毡包袱。他解开一看，见是一领锦襕袈裟，乃佛门之异宝。正是财动人心，他也不救火，他也不叫水，拿着那袈裟，趁哄打劫，拽回云步，径转东山而去。

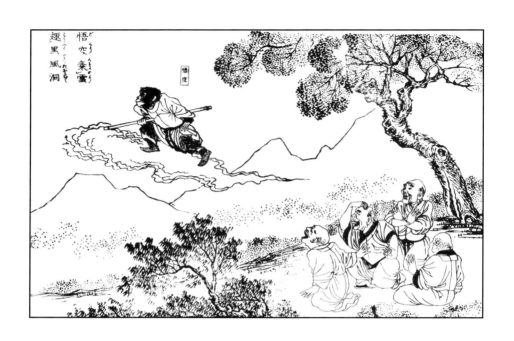

悟空乘云趋黑风洞

　　话说孙行者一筋斗跳将起去，唬得那观音院大小和尚并头陀、幸童、道人等一个个朝天礼拜道："爷爷呀！原来是腾云驾雾的神圣下界！怪道火不能伤！恨我那个不识人的老剥皮，使心用心，今日反害了自己！"

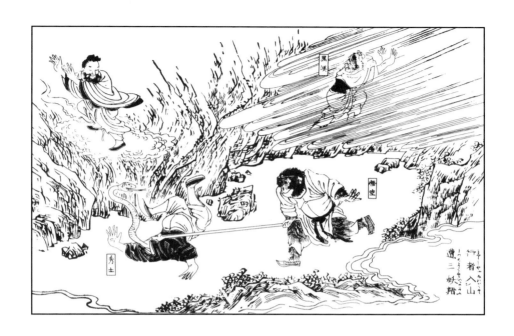

行者入山遭三妖精

　　行者闻得佛衣之言，定以为是他宝贝。他就忍不住怒气，跳出石崖，双手举起金箍棒，高叫道："我把你这伙贼怪！你偷了我的袈裟，要做甚么'佛衣会'！趁早儿将来还我！"喝一声："休走！"抡起棒，照头一下，慌得那黑汉化风而逃，道人驾云而走；只把个白衣秀士，一棒打死。拖将过来看处，却是一条白花蛇怪。

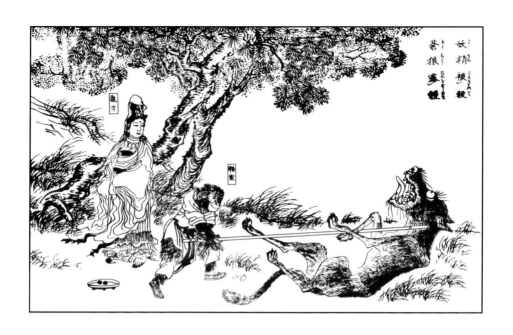

妖精被杀苍狼露体

正行处，只见那山坡前，走出一个道人，手拿着一个玻璃盘儿，盘内安着两粒仙丹，往前正走；被行者撞个满怀，掣出棒，就照头一下，打得脑里浆流出，腔中血迸撺。菩萨大惊道："你这个猴子，还是这等放泼！他又不曾偷你袈裟，又不与你相识，又无甚冤仇，你怎么就将他打死？"……行者才去把那道人提起来看，却是一只苍狼。旁边那个盘儿底下却有个字，刻道"凌虚子制"。

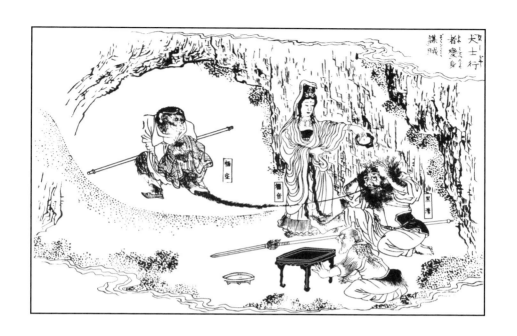

大士行者变身谋贼

　　让毕，那妖才待要咽，那药顺口儿一直滚下。现了本相，理起四平，那妖滚倒在地。连声哀名，乞饶性命。菩萨亦现了本相，菩萨现相，问妖取了佛衣。行者早已从鼻孔中出去。菩萨又怕那妖无礼，却把一个箍儿，丢在那妖头上。

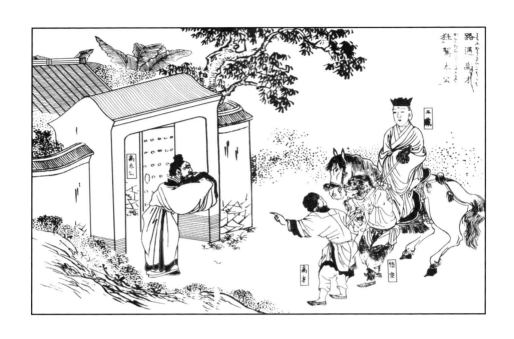

路遇高才狂驾太公

　　那太公即忙换了衣服，与高才出来迎接，叫声"长老"。三藏听见，急转身，早已到了面前。那老者戴一顶乌绫巾，穿一领葱白蜀锦衣，踏一双糙米皮的犊子靴，系一条黑绿绦子，出来笑语相迎，便叫："二位长老，作揖了。"三藏还了礼，行者站着不动。

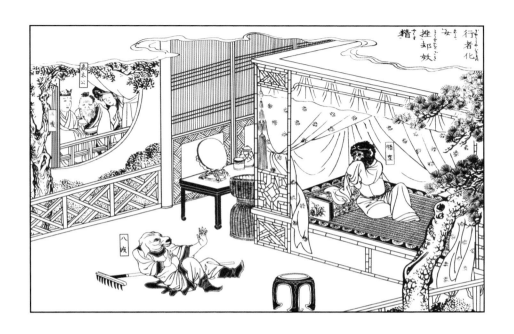

行者化女挫却妖精

　　他套上衣服，开了门，往外就走；被行者一把扯住，将自己脸上抹了一抹，现出原身。喝道："好妖怪，那里走！你抬头看看我是那个？"那怪转过眼来，看见行者咨牙俫嘴，火眼金睛，磕头毛脸，就是个活雷公相似，慌得他手麻脚软，划刺的一声，挣破了衣服，化狂风脱身而去。

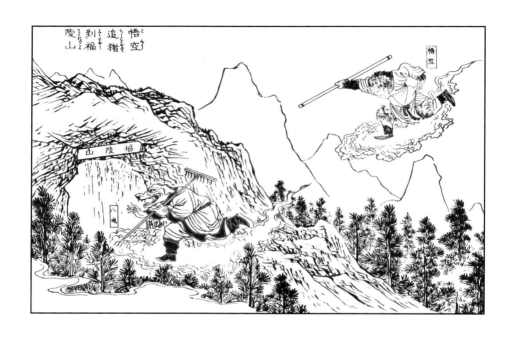

悟空追猪到福陵山

　　却说那怪的火光前走，这大圣的彩霞随跟。正行处，忽见一座高山，那怪把红光结聚，现了本相，撞入洞里，取出一柄九齿钉钯来战。

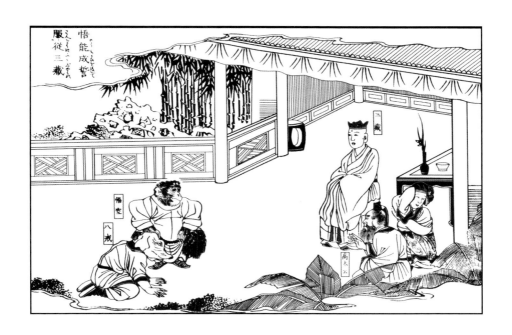

悟能成誓服从三藏

 那怪走上前，双膝跪下，背着手，对三藏叩头，高叫道："师父，弟子失迎。早知是师父住在我丈人家，我就来拜接，怎么又受到许多泼折？"三藏道："悟空，你怎么降得他来拜我？"行者才放了手，拿钉钯柄儿打着，喝道："呆子！你说么！"那怪把菩萨劝善事情，细陈了一遍。

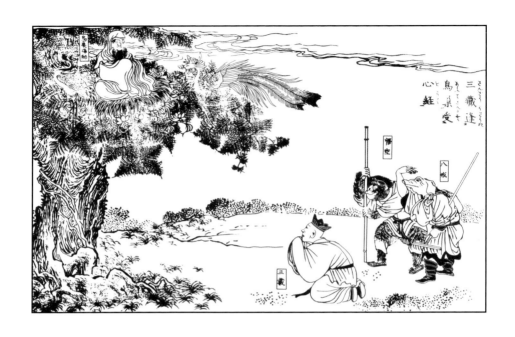

三藏逢乌巢受心经

却说那禅师见他三众前来，即便离了巢穴，跳下树来。三藏下马奉拜，那禅师用手挽道："圣僧请起，失迎，失迎。"八戒道："老禅师，作揖了。"……禅师道："路途虽远，终须有到之日，却只是魔瘴难消。我有《多心经》一卷，凡五十四句，共计二百七十字。若遇魔瘴之处，但念此经，自无伤害。"三藏拜伏于地恳求，那禅师遂口诵传之。

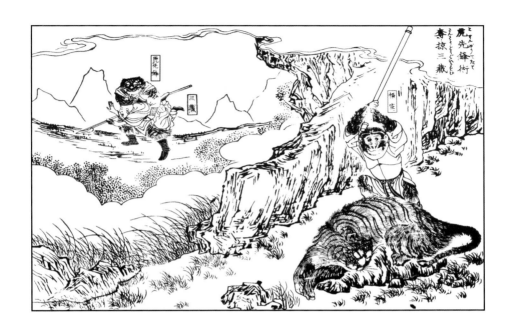

虎先锋术夺掠三藏

　　那怪见他赶得至近，却又抠着胸膛，剥下皮来，苫盖在那卧虎石上，脱真身，化一阵狂风，径回路口。路口上那师父正念《多心经》，被他一把拿住，驾长风摄将去了。

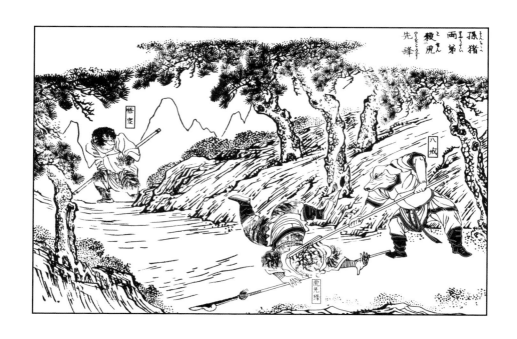

孙猪两弟杀虎先锋

　　八戒忽听见呼呼声喊，回头观看，乃是行者赶败的虎怪，就丢了马，举起钯，刺斜着头一筑。可怜那先锋，脱身要跳黄丝网，岂知又遇罩鱼人。却被八戒一钯，筑得九个窟窿鲜血冒，一头脑髓尽流干。

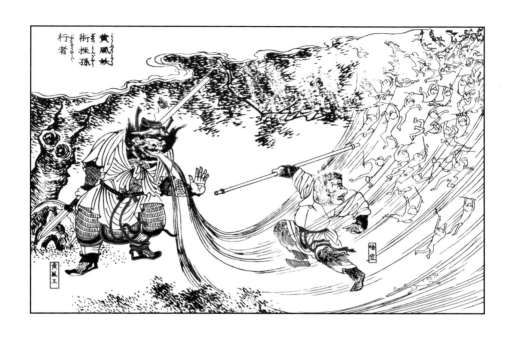

黄风妖术挫孙行者

　　那老妖与大圣斗经三十回合，不分胜败。这行者要见功绩，使一个"身外身"的手段：把毫毛揪下一把，用口嚼得粉碎，望上一喷，叫声"变"，变有百十个行者，都是一样打扮，各执一根铁棒，把那怪围在空中。那怪害怕，也使一般本事：急回头，望着巽地上，把口张了三张，呼的一口气，吹将出去，忽然间，一阵黄风，从空刮起。

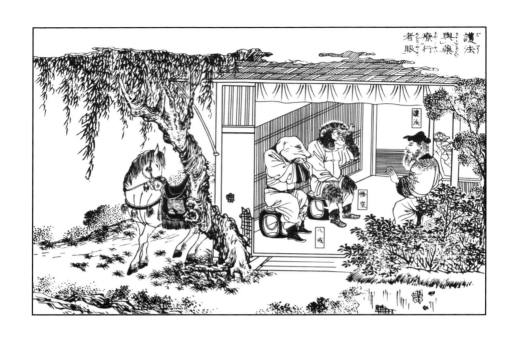

护法与药疗行者眼

那老者道:"既如此说,也是个有来头的人。我这敝处,却无卖眼药的,老汉也有些迎风落泪,曾遇异人传了一方,名唤三花九子膏,能治一切风眼。"行者闻言,低头唱喏道:"愿求些儿,点试试。"那老者应承,即走进去,取出一个玛瑙石的小罐儿来,拔开塞口,用玉簪儿蘸出少许与行者点上,教他不得睁开,宁心睡觉,明早就好。

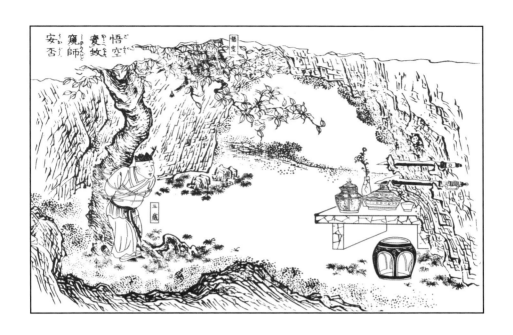

悟空变蚊窥师安否

他将身一纵，径到他门首，门尚关着睡觉。行者不叫门，且不惊动妖怪，捻着诀，念个咒语，摇身一变，变做一个花脚蚊虫，真个小巧！……又飞过那厅堂，径来后面。但见一层门，关得甚紧，行者漫门缝儿钻将进去，原来是个大空园子，那壁厢定风椿上绳缠索绑着唐僧哩。那师父纷纷泪落，心心只念着悟空、悟能，不知都在何处。行者停翅，叮在他光头上，叫声"师父"。

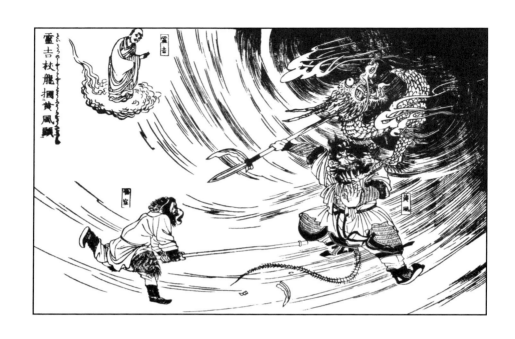

灵吉杖龙捆黄风头

　　大圣侧身躲过，举棒对面相还。战不数合，那怪吊回头，望巽地上，才待要张口呼风，只见那半空里，灵吉菩萨将飞龙宝杖丢将下来，不知念了些甚么咒语，却是一条八爪金龙，拨喇的抡开两爪，一把抓住妖精，提着头，两三捽，捽在山石崖边，现了本相，却是一个黄毛貂鼠。

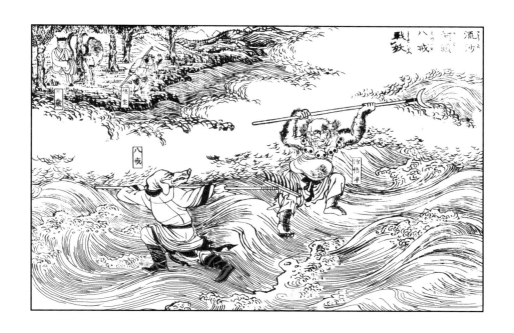

流沙河头八戒战妖

　　八戒闻言大怒，骂道："你这泼物，全没一些儿眼色！我老猪还掐出水沫儿来哩，你怎敢说我粗糙，要剁鲊酱！看起来，你把我认做个老走硝哩。休得无礼！吃你祖宗这一钯！"那怪见钯来，使一个"凤点头"躲过。两个在水中打出水面，各人踏浪登波。

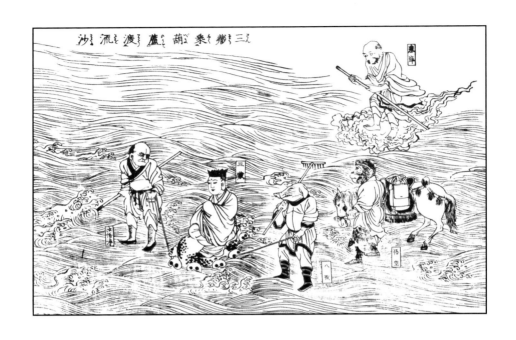

三藏乘葫芦渡流沙

　　那悟净不敢怠慢，即将颈项下挂的骷髅取下，用索子结作九宫，把菩萨葫芦安在当中，请师父下岸。那长老遂登法船，坐于上面，果然稳似轻舟。左有八戒扶持，右有悟净捧托；孙行者在后面牵了龙马，半云半雾相跟；头直上又有木叉拥护；那师父才飘然稳渡流沙河界，浪静风平过弱河。真个也如飞似箭，不多时，身登彼岸，得脱洪波；又不拖泥带水，幸喜脚干手燥，清净无为，师徒们脚踏实地。

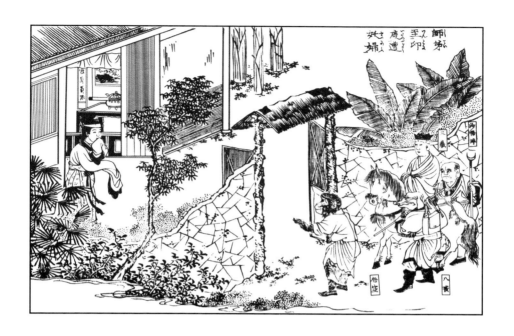

师弟至印度遭妖妇

　　行者正然偷看处，忽听得后门内有脚步之声，走出一个半老不老的妇人来，娇声问道："是甚么人，擅入我寡妇之门？"慌得个大圣喏喏连声道："小僧是东土大唐来的，奉旨向西方拜佛求经。一行四众，路过宝方，天色已晚。特奔老菩萨檀府，告借一宵。"那妇人笑语相迎道："长老，那三位在那里？请来。"行者高声叫道："师父，请进来耶。"三藏才与八戒、沙僧牵马挑担而入，只见那妇人出厅迎接。

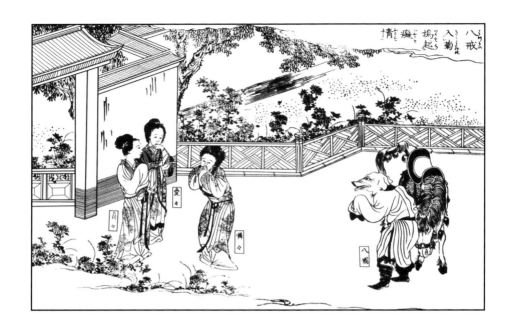

八戒入菊坞起痴情

　　那呆子拉着马，有草处且不教吃草，嗒嗒嗤嗤的，赶着马，转到后门首去。只见那妇人，带了三个女子，在后门外闲立着，看菊花儿耍子。他娘女们看见八戒来时，三个女儿闪将进去。那妇人伫立门首道："小长老那里去？"这呆子丢了缰绳，上前唱个喏，道声："娘！我来放马的。"

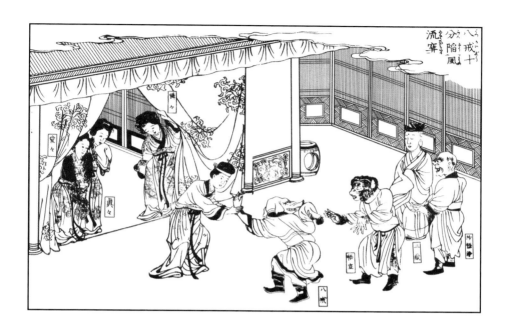

八戒十分陷风流阱

　　行者道："呆子，不要者嚣，你那口里'娘'也不知叫了多少，又是甚么弄不成。快快地应成，带携我们吃些喜酒，也是好处。"他一只手揪着八戒，一只手扯住妇人道："亲家母，带你女婿进去。"那呆子脚儿趔趔的，要往那里走。那妇人即唤童子："展抹桌椅，铺排晚斋，管待三位亲家。我领姑夫房里去也。"

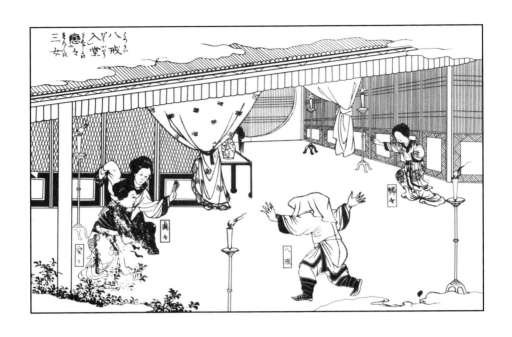

八戒入堂恋恋三女

　　那呆子顶裹停当，道："娘，请姐姐们出来么。"他丈母叫："真真、爱爱、怜怜，都来撞天婚，配与你女婿。"只听得环珮响亮，兰麝馨香，似有仙子来往，那呆子真个伸手去捞人。两边乱扑，左也撞不着，右也撞不着。来来往往，不知有多少女子行动，只是莫想捞着一个。东扑抱着柱科，西扑摸着板壁。两头跑晕了，立站不稳，只是打跌。

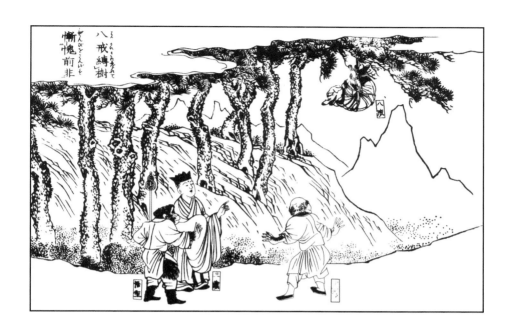

八戒缚树惭愧前非

　　却说那三人穿林入里，只见那呆子绷在树上，声声叫喊，痛苦难禁。行者上前笑道："好女婿呀！这早晚还不起来谢亲，又不到师父处报喜，还在这里卖解儿耍子哩！——咄！你娘呢？你老婆呢？好个绷巴吊拷的女婿呀！"那呆子见他来抢白着羞，咬着牙，忍着疼，不敢叫喊。沙僧见了，老大不忍，放下行李，上前解了绳索救下。呆子对他们只是磕头礼拜，其实羞耻难当。

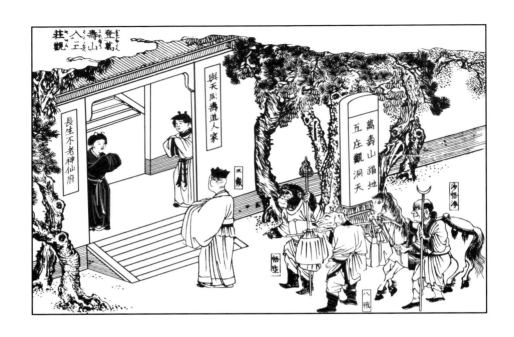

登万寿山入五庄观

 三藏离鞍下马。又见那山门左边有一通碑，碑上有十个大字，乃是"万寿山福地，五庄观洞天"。长老道："徒弟，真个是一座观宇。"沙僧道："师父，观此景鲜明，观里必有好人居住。我们进去看看，若行满东回，此间也是一景。"行者道："说得好。"遂都一齐进去。又见那二门上有一对春联：

 长生不老神仙府，与天同寿道人家。

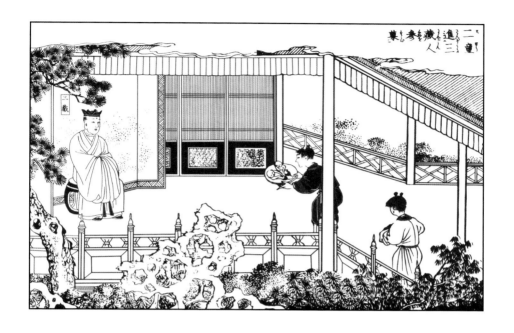

二童进三藏人参果

须臾，敲下两个果来，接在盘中，径至前殿奉献道："唐师父，我五庄观土僻山荒，无物可奉，土仪素果二枚，权为解渴。"那长老见了，战战兢兢，远离三尺道："善哉！善哉！今岁倒也年丰时稔，怎么这观里作荒吃人？这个是三朝未满的孩童，如何与我解渴？"清风暗道："这和尚在那口舌场中，是非海里，弄得眼肉胎凡，不识我仙家异宝。"明月上前道："老师，此物叫做'人参果'，吃一个儿不妨。"

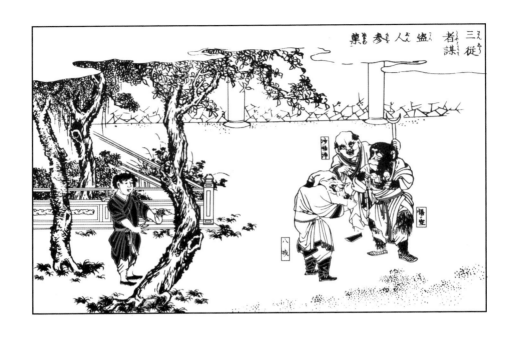

三从者谋盗人参果

　　八戒道："哥啊，人参果你曾见么？"行者惊道："这个真不曾见。但只常闻得人说，人参果乃是草还丹，人吃了极能延寿。如今那里有得？"八戒道："他这里有。那童子拿两个与师父吃，那老和尚不认得，道是三朝未满的孩儿，不曾敢吃。那童子老大悭懒，师父既不吃，便该让我们，他就瞒着我们，才自在这隔壁房里，一家一个，咽唼咽唼地吃了出去，就急得我口里水浃——怎么得一个儿尝新？我想你有些溜撒，去他那园子里偷几个来尝尝，如何？"行者道："这个容易，老孙去，手到擒来。"

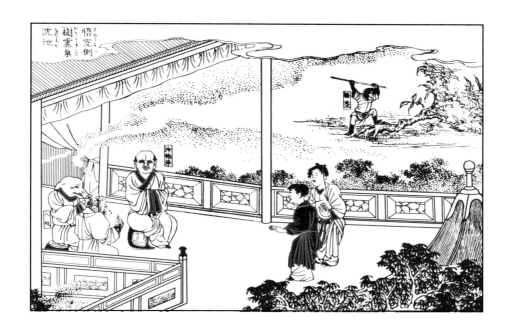

悟空倒树灵果沉地

　　好行者，把脑后的毫毛拔了一根，吹口仙气，叫："变！"变做个假行者，跟定唐僧，陪着悟能、悟净，忍受着道童嚷骂；他的真身，出一个神，纵云头，跳将起去，径到人参园里，掣金箍棒往树上乒乓一下，又使个推山移岭的神力，把树一推推倒。可怜叶落桠开根出土，道人断绝草还丹！

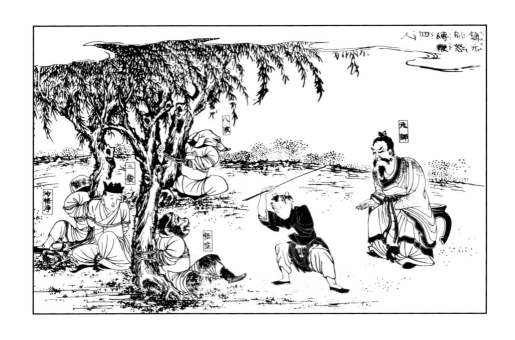

镇元师怒缚鞭四人

　　那大仙转祥云，径落五庄观坐下，叫徒弟拿绳来。众小仙一一伺候。……
又道："徒弟，这和尚是出家人，不可用刀枪，不可加铁钺，且与我取出皮鞭来，
打他一顿，与我人参果出气！"众仙即忙取出一条鞭，——不是甚么牛皮、羊
皮、麂皮、犊皮的，原来是龙皮做的七星鞭，着水浸在那里。令一个有力量的
小仙，把鞭执定道："师父，先打那个？"……大仙笑道："这泼猴倒言语膂
烈。这等便先打他。"小仙问："打多少？"大仙道："照依果数，打三十鞭。"那小
仙抡鞭就打。

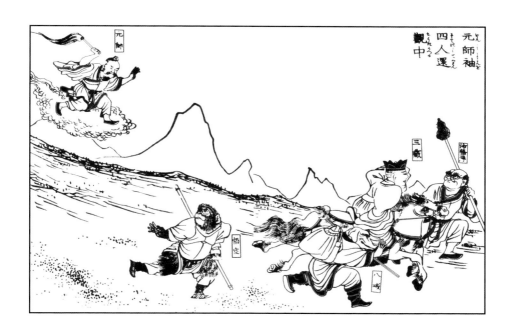

元师袖四人还观中

那大仙说声赶，纵起云头，往西一望，只见那和尚挑包策马，正然走路。大仙低下云头，叫声："孙行者！往那里走！还我人参树来！"……他兄弟三众各举神兵，一齐攻打，那大仙只把蝇帚儿演架。那里有半个时辰，他将袍袖一展，依然将四僧一马并行李，一袖笼去。返云头又到观里。

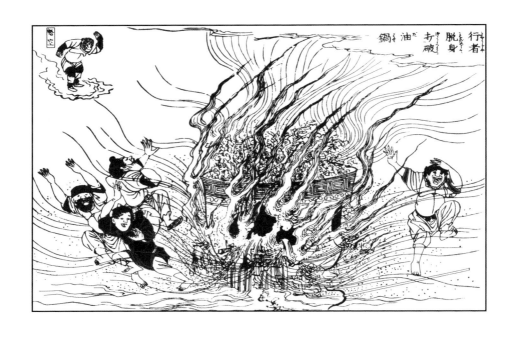

行者脱身打破油锅

　　只见那小仙报道："师父，那油锅滚透了。"大仙教："把孙行者抬下去！"四个仙童抬不动；八个来，也抬不动；又加四个，也抬不动。众仙道："这猴子恋土难移，小自小，倒也结实。"却教二十个小仙，扛将起来，往锅里一掼，烹地响了一声，溅起些滚油点子，把那小道士们脸上烫了几个燎浆大泡！只听得烧火的小童喊道："锅漏了！锅漏了！"说不了，油漏得罄尽，锅底打破。原来是一个石狮子放在里面。

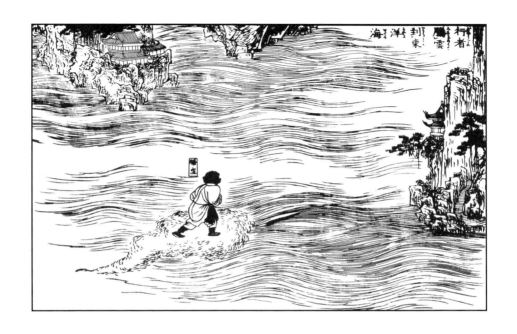

行者腾云到东洋海

　　好猴王，急纵筋斗云，别了五庄观，径上东洋大海。在半空中，快如掣电，疾如流星，早到蓬莱仙境。按云头，仔细观看，真个好去处！有诗为证，诗曰：

　　　　大地仙乡列圣曹，蓬莱分合镇波涛。

　　　　瑶台影蘸天心冷，巨阙光浮海面高。

　　　　五色烟霞含玉籁，九霄星月射金鳌。

　　　　西池王母常来此，奉祝三仙几次桃。

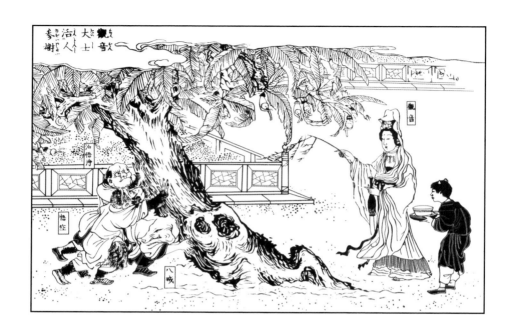

观音大士活人参树

　　大仙即命小童子取出有二三十个茶盏,四五十个酒盏,却将那根下清泉舀出。行者、八戒、沙僧,扛起树来,扶得周正,拥上土,将玉器内甘泉,一瓯瓯捧与菩萨。菩萨将杨柳枝细细洒上,口中又念着经咒。不多时,洒净那舀出之水,只见那树果然依旧青绿叶阴森,上有二十三个人参果。

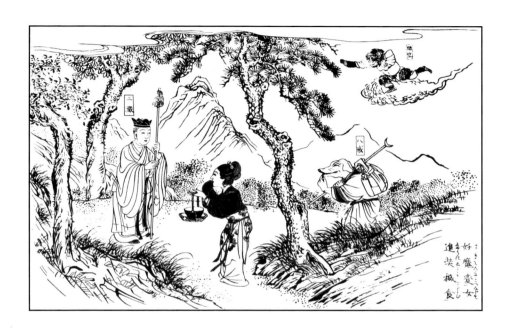

妖魔变女进奘秽食

好妖精，停下阴风，在那山凹里，摇身一变，变做个月貌花容的女儿，说不尽那眉清目秀，齿白唇红，左手提着一个青砂罐儿，右手提着一个绿磁瓶儿，从西向东，径奔唐僧……呆子就动了凡心，忍不住胡言乱语。叫道："女菩萨，往那里去？手里提着是甚么东西？"——分明是个妖怪，他却不能认得。——那女子连声答应道："长老，我这青罐里是香米饭，绿瓶里是炒面筋，特来此处无他故，因还誓愿要斋僧。"八戒闻言，满心欢喜。

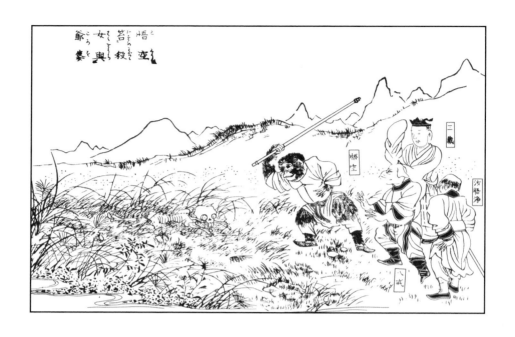

悟空笞杀女与爷婆

行者又发起性来，掣铁棒，望妖精劈脸一下。那怪物有些手段，使个"解尸法"，见行者棍子来时，他却抖擞精神，预先走了，把一个假尸首打死在地下。……行者认得他是妖精，更不理论，举棒照头便打。那怪见棍子起时，依然抖擞，又出化了元神，脱真儿去了；把个假尸首又打死在山路之下。

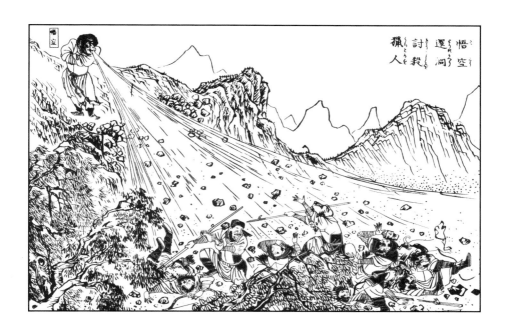

悟空还洞讨杀猎人

大圣作起这大风，将那碎石，乘风乱飞乱舞，可怜把那些千余人马，一个个：

> 石打乌头粉碎，沙飞海马俱伤。人参官桂岭前忙，血染朱砂地上。
>
> 附子难归故里，槟榔怎得还乡？尸骸轻粉卧山场，红娘子家中盼望。

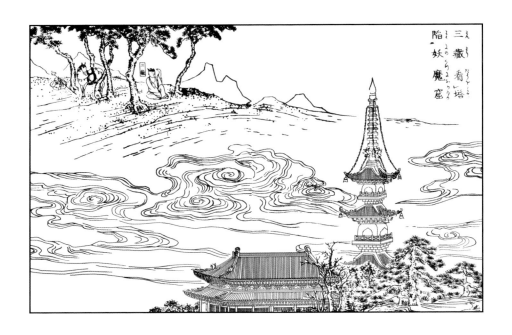

三藏看塔陷妖魔窟

　　长老转了一会，却走向南边去了。出得松林，忽抬头，见那壁厢金光闪烁，彩气腾腾。仔细看处，原来是一座宝塔，金顶放光。这是那西落的日色，映着那金顶放亮。……那长老举步进前，才来到塔门之下，只见一个斑竹帘儿，挂在里面。他破步入门，揭起来，往里就进。猛抬头，见那石床上，侧睡着一个妖魔。

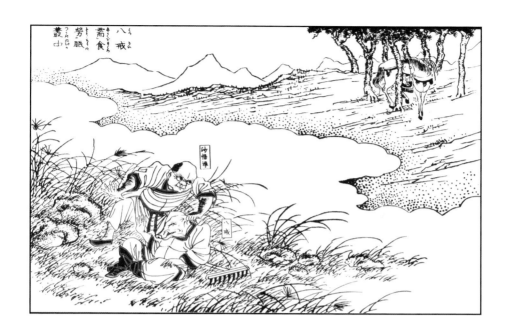

八戒寻食劳眠丛中

　　却说那沙僧出林找八戒，直有十余里远近，不曾见个庄村。他却站在高埠上正然观看，只听得草中有人言语，急使杖拨开深草看时，原来是呆子在里面说梦话哩。被沙僧揪着耳朵，方叫醒了。道："好呆子呵！师父教你化斋，许你在此睡觉的？"

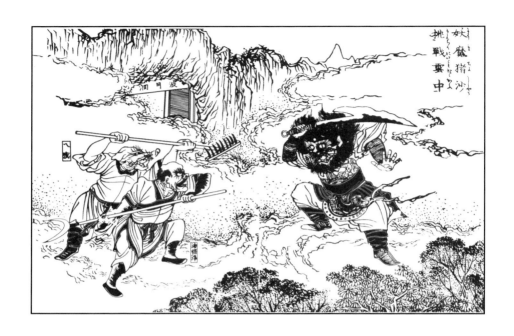

妖魔猪沙挑战云中

　　呆子却才省悟。掣钉钯，望妖怪劈脸就筑。那怪物侧身躲过，使钢刀急架相迎。两个都显神通，纵云头，跳在空中厮杀。沙僧撇了行李、白马，举宝杖急急帮攻。此时两个狠和尚，一个泼妖魔，在云端里，这一场好杀。

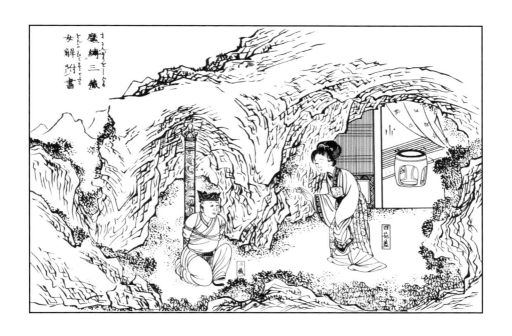

魔缚三藏女解附书

那公主陪笑道："长老宽心。你既是取经的，我救得你。那宝象国是你西方去的大路。你与我捎一封书儿去，拜上我那父母，我就教他饶了你罢。"三藏点头道："女菩萨，若还救得贫僧命，愿做捎书寄信人。"

那公主急转后面，即修了一纸家书，封固停当；到桩前解放了唐僧，将书付与。

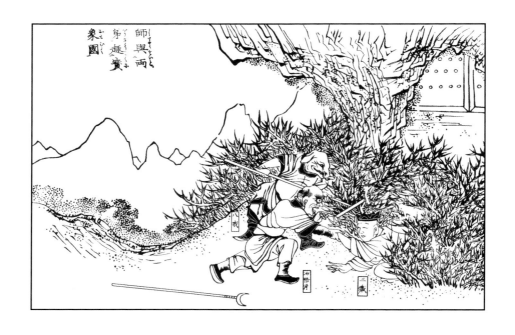

师与两弟趋宝象国

　　那八戒与沙僧闻得此言，就如鬼门关上放回来的一般。即忙牵马挑担，鼠窜而行。转过那波月洞，后门之外，叫声"师父！"那长老认得声音，就在那荆棘中答应。沙僧就剖开草径，搀着师父，慌忙地上马。

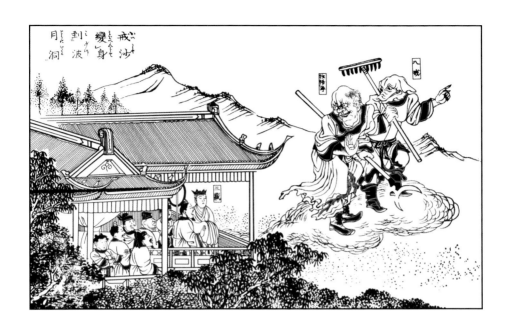

戒沙变身到波月洞

八戒就足下生云，直上空里。国王见了道："猪长老又会腾云！"

呆子去了，沙僧将酒亦一饮而干，道："师父！那黄袍怪拿住你时，我两个与他交战，只战个手平。今二哥独去，恐战不过他。"三藏道："正是。徒弟呵，你可去与他帮帮功。"沙僧闻言，也纵云跳将起去。

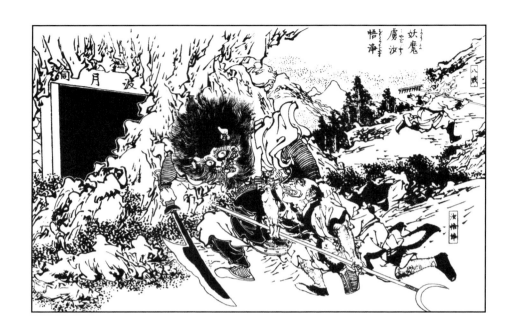

妖魔虏沙悟净

　　那怪见八戒走了，就奔沙僧。沙僧措手不及，被怪一把抓住，捉进洞去。小妖将沙僧四马攒蹄捆住。

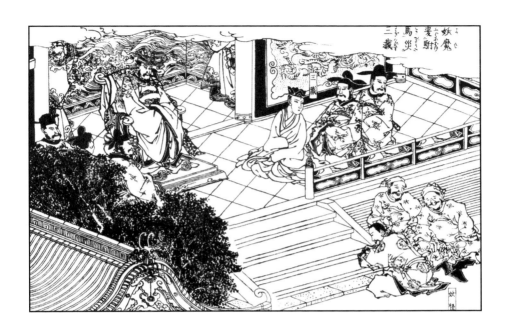

妖魔变驸马灾三藏

　　那妖道："主公，臣在山中，吃的是老虎，穿的也是老虎，与他同眠同起，怎么不认得？"国王道："你既认得，可教他现出本相来看。"怪物道："借半盏净水，臣就教他现了本相。"国王命官取水，递与驸马。那怪接水在手，纵起身来，走上前，使个"黑眼定身法"，念了咒语，将一口水望唐僧喷去，叫声："变！"那长老的真身，隐在殿上，真个变作一只斑斓猛虎。

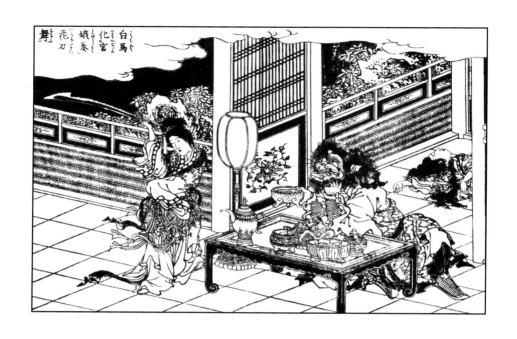

白马化宫娥奏花刀舞

白马化宫娥奏花刀舞

好龙王，他就摇身一变，也变做个宫娥。真个身体轻盈，仪容娇媚。忙移步走入里面，对妖魔道声万福："驸马啊，你莫伤我性命，我来替你把盏。"……那怪道："你会舞么？"小龙道："也略晓得些儿；但只是素手，舞得不好看。"那怪揭起衣服，解下腰间所佩宝剑，掣出鞘来，递与小龙。小龙接了刀，就留心，在那酒席前，上三下四、左五右六，丢开了花刀法。

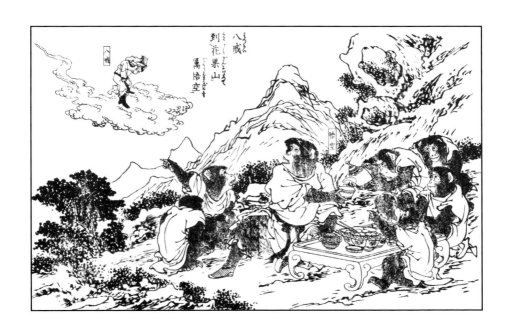

八戒到花果山劝悟空

真个呆子收拾了钉钯，整束了直裰，跳将起去，踏着云，径往东来。这一回，也是唐僧有命。那呆子正遇顺风，撑起两个耳朵，好便似风篷一般，早过了东洋大海，按落云头。不觉的太阳星上，他却入山寻路。

正行之际，忽闻得有人言语。八戒仔细看时，看来是行者在山凹里，聚集群妖。他坐在一块石头崖上，面前有一千二百多猴子，分序排班，口称："万岁！大圣爷爷！"

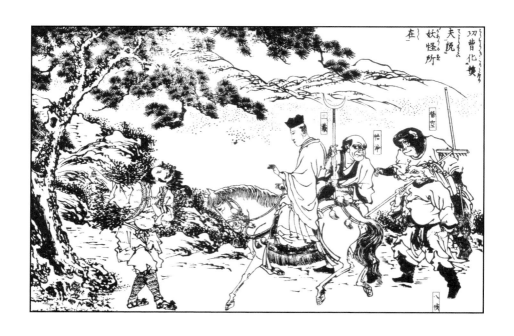

功曹化樵夫说妖怪所在

那樵子：

　　正在坡前伐朽柴，忽逢长老自东来。

　　停柯住斧出林外，趋步将身上石崖。

对长老厉声高叫道："那西进的长老！暂停片时。我有一言奉告：此山有一伙毒魔狠怪，专吃你东来西去的人哩。"

　　长老闻言，魂飞魄散，战兢兢坐不稳雕鞍。急回头，忙呼徒弟道："你听那樵夫报道，'此山有毒魔狠怪'，谁敢去细问他一问？"行者道："师父放心，等老孙去问他一个端的。"

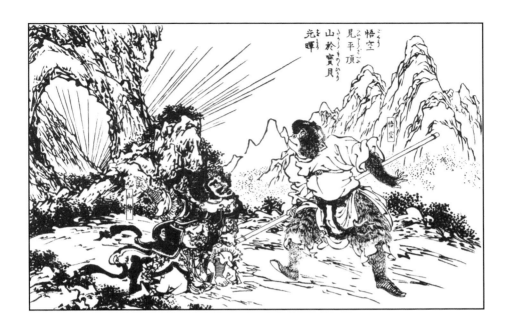

悟空
くうう
見平頂
山於寶貝
光暉
悟空

悟空于平顶山见宝贝光辉

 那大圣正感叹间,又见山凹里霞光焰焰而来。行者道:"山神、土地,你既在这洞中当值,那放光的是甚物件?"土地道:"那是妖魔的宝贝放光,想是有妖精拿宝贝来降你。"

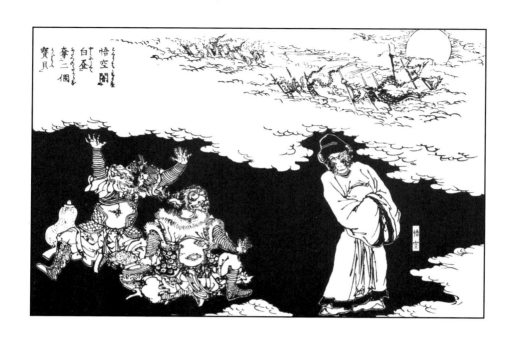

悟空暗白昼夺二个宝贝

　　只见那南天门上，哪吒太子把皂旗拨喇喇展开，把日月星辰俱遮闭了，真是乾坤墨染就，宇宙靛妆成。二小妖大惊道："才说话时，只好向午，却怎么就黄昏了？"行者道："天既装了，不辨时候，怎不黄昏！"——"如何又这等样黑？"行者道："日月星辰都装在里面，外却无光，怎么不黑！"……小妖笑道："妙啊！妙啊！这样好宝贝，若不换呵，诚为不是养家的儿子！"那精细鬼交了葫芦，伶俐虫拿出净瓶，一齐儿递与行者。行者却将假葫芦儿递与那怪。

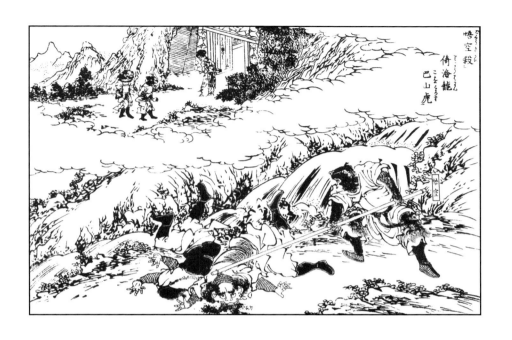

悟空杀倚海龙巴山虎

　　行者抬头见一带黑林不远，料得那老怪只在林子里外。却立定步，让那小怪前走，即取出铁棒，走上前，着脚后一刮；可怜忒不禁打，就把两个小妖刮做一团肉饼。却拖着脚，藏在路旁深草科里。即便拔下一根毫毛，吹口仙气，叫"变"，变做个巴山虎，自身却变做个倚海龙。假妆做两个小妖，径往那压龙洞请老奶奶。

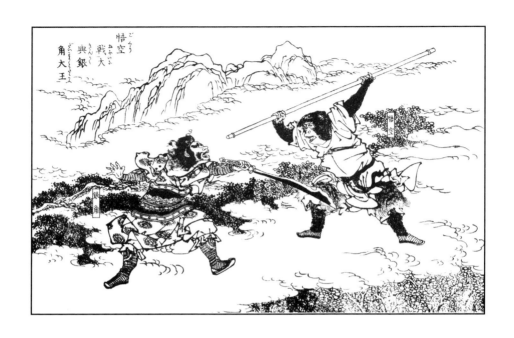

悟空与银角大王大战

他两个在半空中，这场好杀：

　　棋逢对手，将遇良才。棋逢对手难藏兴，将遇良才可用功。那两员神将相交，好便似南山虎斗，北海龙争。龙争处，鳞甲生辉；虎斗时，爪牙乱落。爪牙乱落撒银钩，鳞甲生辉支铁叶。这一个翻翻复复，有千般解数；那一个来来往往，无半点放闲。金箍棒，离顶门只隔三分；七星剑，向心窝惟争一跐。那个威风逼得斗牛寒，这个怒气胜如雷电险。他两个战了有三十回合，不分胜负。

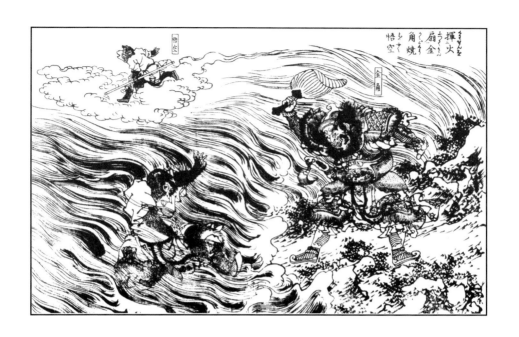

挥火扇金角烧悟空

那魔慌了，将左手擎着宝剑，右手伸于项后，取出芭蕉扇子，望东南丙丁火，正对离宫，唿喇的一扇子，搧将下来，只见那就地上，火光焰焰。原来这般宝贝，平白地搧出火来。那怪物着实无情：一连搧了七八扇子，熯天炽地，烈火飞腾。

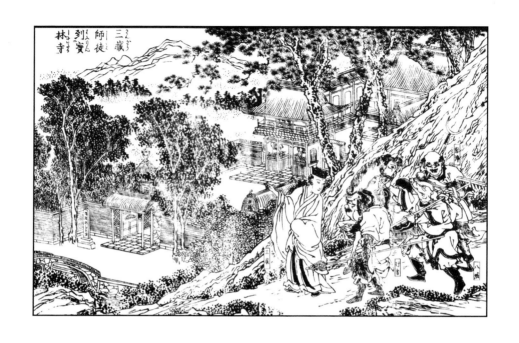

三藏师徒到宝林寺

　　那长老在马上遥观，只见那山凹里有楼台叠叠，殿阁重重。……孙大圣按下云头，报与三藏道："师父，果然是一座寺院，却好借宿，我们去来。"……行者闻言，把腰儿躬一躬，长了二丈余高，用手展去灰尘道："师父，请看。"上有五个大字，乃是"敕建宝林寺"。

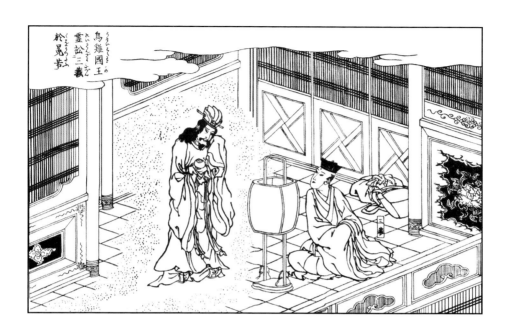

乌鸡国王灵讧三藏于禅堂

长老果仔细定睛看处，——呀！只见他：

　　头戴一顶冲天冠，腰束一条碧玉带，身穿一领飞龙舞凤赭黄袍，足踏一双云头绣口无忧履，手执一柄列斗罗星白玉珪。面如东岳长生帝，形似文昌开化君。

三藏见了，大惊失色。急躬身厉声高叫道："是那一朝陛下？请坐。"

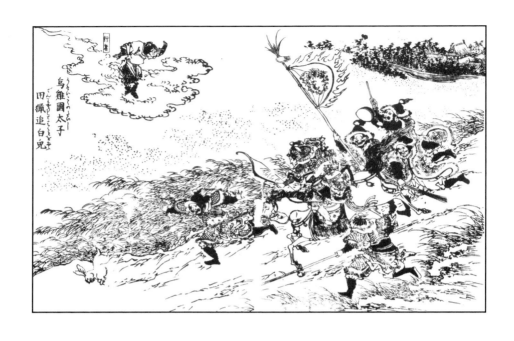

乌鸡国太子田猎追白兔

好大圣，按落云头，撞入军中太子马前。摇身一变，变作一个白兔儿，只在太子马前乱跑。太子看见，正合欢心，拈起箭，拽满弓，一箭正中了那兔儿。

原来是那大圣故意教他中了，却眼乖手疾，一把接住那箭头，把箭翎花落在前边，丢开脚步跑了。那太子见箭中了玉兔，兜开马，独自争先来赶。

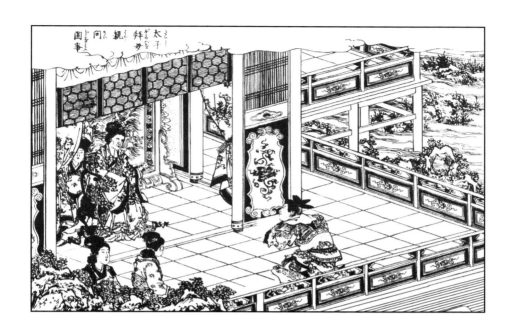

太子拜母亲问闺事

　　太子道："母亲，我问你三年前夫妻宫里之事与后三年恩爱同否，如何？"

　　娘娘见说，魂飘魄散，急下亭抱起，紧搂在怀，眼中滴泪道："孩儿！我与你久不相见，怎么今日来宫问此？"太子发怒道："母亲有话早说；不说时且误了大事。"

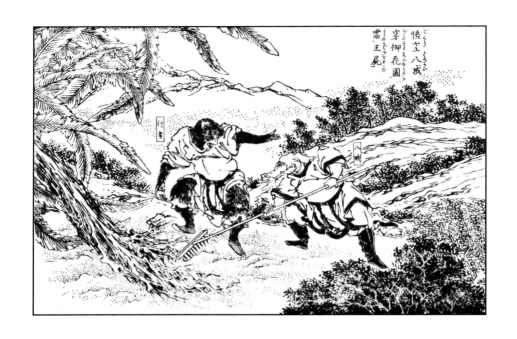

悟空八戒穿御花园寻王尸

　　二人潜入里面，找着门路，径寻那御花园。正行时，只见有一座三檐白簇的门楼，上有三个亮灼灼的大字，映着那星月光辉，乃是"御花园"。……行者道："八戒，动手么！宝贝在芭蕉树下埋着哩。"那呆子双手举钯，筑倒了芭蕉，然后用嘴一拱，拱了有三四尺深，见一块石板盖住。

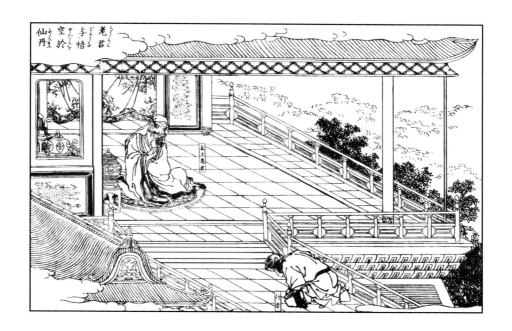

老君与悟空仙丹

　　才入门，只见那太上老君正坐在那丹房中，与众仙童执芭蕉扇搧火炼丹哩。……那老祖取过葫芦来，倒吊过底子，倾出一粒金丹，递与行者道："止有此了。拿去，拿去！送你这一粒，医活那皇帝，只算你的功果罢。"

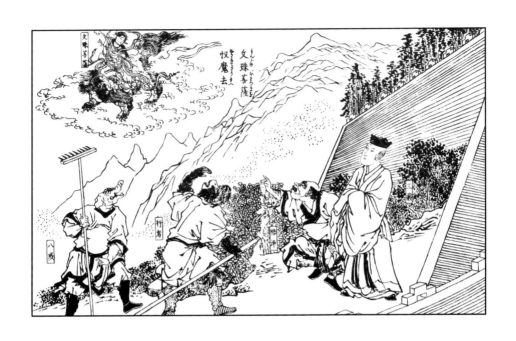

文殊菩萨收魔去

　　那菩萨却念个咒，喝道："畜生，还不皈正，更待何时！"那魔王才现了原身。菩萨放莲花罩定妖魔，坐在背上，踏祥光辞了行者。咦！径转五台山上去，宝莲座下听谈经。

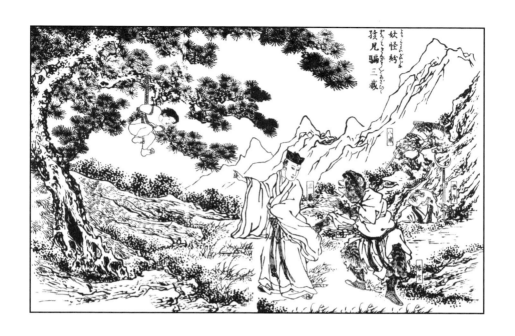

妖怪红孩儿骗三藏

　　长老抬头看时，原来是个小孩童，赤条条的吊在那树上，兜住缰，便骂行者道："这泼猴多大意懒！全无有一些儿善良之意，心心只是要撒泼行凶哩！我那般说叫唤的是个人声，他就千言万语只嚷是妖怪！你看那树上吊的不是个人么？"……让唐僧到了树下。那长老将鞭梢指着问道："你是那家孩儿？因有甚事，吊在此间？说与我，好救你。"——噫！分明他是个精灵，变化得这等，那师父却是个肉眼凡胎，不能相识。

悟空八戒寻师父到火云洞

　　却说那孙大圣引八戒别了沙僧，跳过枯松涧，径来到那怪石崖前。果见一座洞府，真个素致非凡。……将近行到门前，见有一座石碣，上镌八个大字，乃是"号山枯松涧火云洞"。那壁厢一群小妖，在那里轮枪舞剑的，跳风顽耍。

八戒过被妖王捉

　　妖王道："你跟来。"那呆子不知好歹，就跟着他，径回旧路，却不向南洋海，随赴火云门。顷刻间，到了门首。妖精进去道："你休疑忌。他是我的故人，你进来。"呆子只得举步入门。众妖一齐呐喊，将八戒捉倒，装于袋内。束紧了口绳，高吊在驮梁之上。

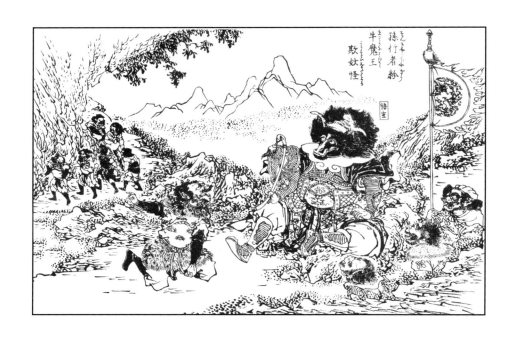

孙行者扮牛魔王欺妖怪

　　满洞群妖，遵依旨令，齐齐整整，摆将出去。这行者昂昂烈烈，挺着胸脯，把身子抖了一抖，却将那架鹰犬的毫毛，都收回身上。拽开大步，径走入门里，坐在南面当中。红孩儿当面跪下，朝上叩头道："父王，孩儿拜揖。"行者道："孩儿免礼。"那妖王四大拜拜毕，立于下手。

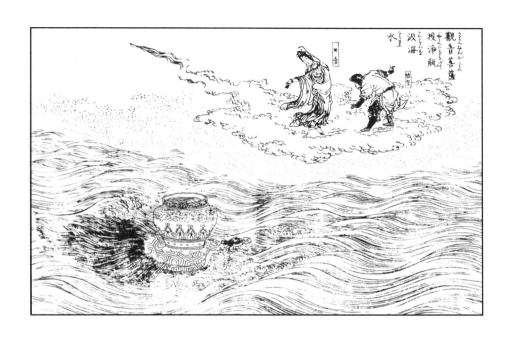

观音菩萨投净瓶汲海水

　　菩萨道："常时是个空瓶；如今是净瓶抛下海去，这一时间，转过了三江五湖，八河四渎，溪源潭洞之间，共借了一海水在里面。你那里有架海的斤量。此所以拿不动也。"行者合掌道："是弟子不知。"

　　那菩萨走上前，将右手轻轻地提起净瓶，托在左手掌上。只见那龟点点头，钻下水去了。

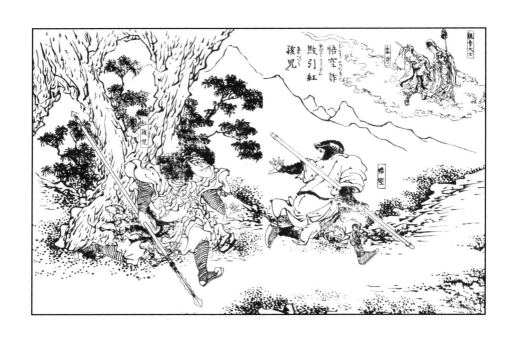

悟空诈败引红孩儿

　　那妖精不知是诈，真个举枪又赶。行者拖了棒，放了拳头，那妖王着了迷乱，只情追赶。前走得如流星过度，后走得如弩箭离弦。

　　不一时，望见那菩萨了。行者道："妖精，我怕你了。你饶我罢。你如今赶至南海观音菩萨处，怎么还不回去？"那妖王不信，咬着牙，只管赶来。

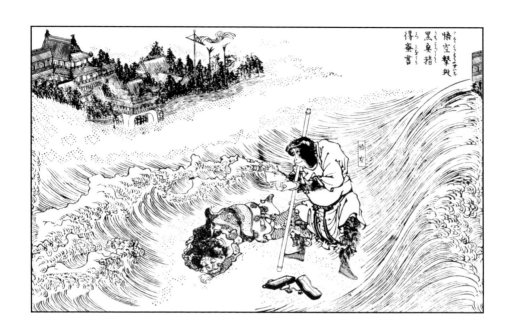

悟空击杀黑鱼精得密书

　　行者即驾云，径至西洋大海。按筋斗，捻了避水诀，分开波浪；正然走处，撞见一个黑鱼精捧着一个浑金的请书匣儿，从下流头似箭如梭钻将上来，被行者扑个满面，掣铁棒分顶一下，可怜就打得脑浆迸出，腮骨查开，唿都的一声，飘出水面。他却揭开匣儿看处，里边有一张简帖。

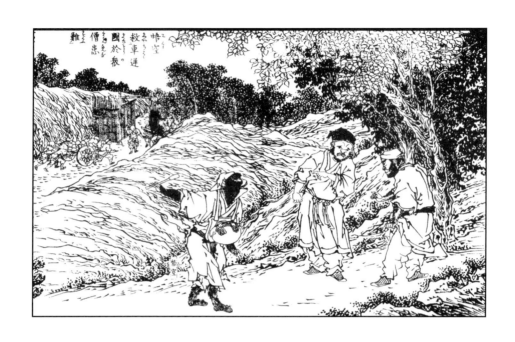

悟空救车迟国众僧于患难

好大圣，按落云头，去郡城脚下，摇身一变，变做个游方的云水全真，左臂上挂着一个水火篮儿，手敲着渔鼓，口唱着道情词，近城门，迎着两个道士，当面躬身道："道长，贫道起手。"

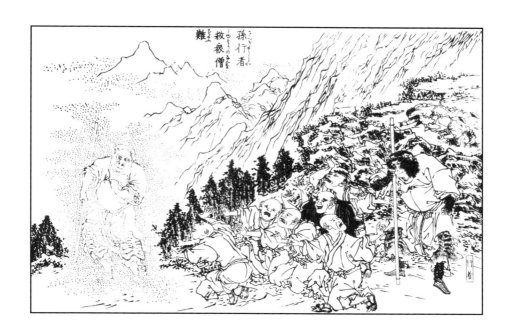

孙行者救众僧难

　　好大圣，把毫毛拔了一把，嚼得粉碎，每一个和尚与他一截，都教他："捻在无名指甲里，捻着拳头，只情走路。无人敢拿你便罢；若有人拿你，攒紧了拳头，叫一声'齐天大圣'，我就来护你。"……众僧有胆量大的，捻着拳头，悄悄的叫声："齐天大圣！"只见一个雷公站在面前，手执铁棒，就是千军万马，也不能近身。此时有百十众齐叫，足有百十个大圣护持。众僧叩头道："爷爷！果然灵显！"

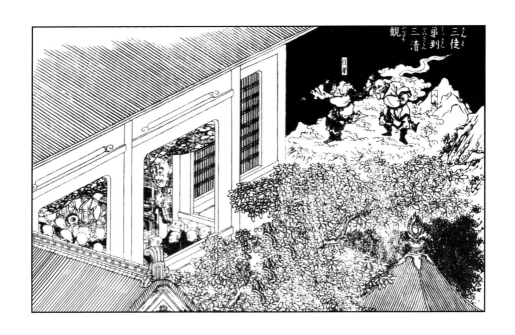

三徒弟到三清观

　　好大圣，捻着诀，念个咒语，往巽地上吸一口气，呼地吹去，便是一阵狂风，径直卷进那三清殿上，把他些花瓶烛台，四壁上悬挂的功德，一齐刮倒，遂而灯火无光。众道士心惊胆战。虎力大仙道："徒弟们且散。这阵神风所过，吹灭了灯烛香花，各人归寝，明朝早起，多念几卷经文补数。"众道士果各退回。

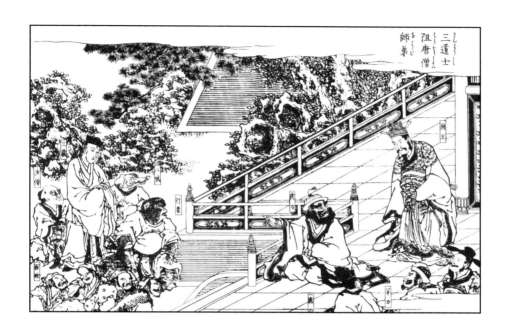

三道士阻唐僧师弟

　　道士笑云："陛下不知。他昨日来的，在东门外打杀了我两个徒弟，放了五百个囚僧，摔碎车辆，夜间闯进观来，把三清圣象毁坏，偷吃了御赐供养。我等被他蒙蔽了，只道是天尊下降；求些圣水金丹，进与陛下，指望延寿长生；不期他遗些小便，哄瞒我等。我等各喝了一口，尝出滋味，正欲下手擒拿，他却走了。今日还在此间，正所谓'冤家路儿窄'也！"那国王闻言发怒，欲诛四众。

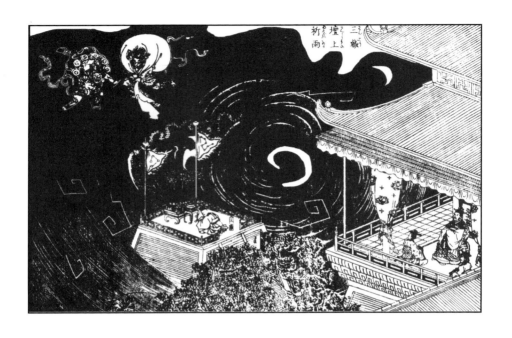

三藏坛上祈雨

　　行者得旨，急抽身到坛所，扯着唐僧道："师父请上台。"唐僧道："徒弟，我却不会祈雨。"八戒笑道："他害你了。若还没雨，拿上柴蓬，一把火了帐！"行者道："你不会求雨，好的会念经。等我助你。"那长老才举步登坛，到上面，端然坐下，定性归神，默念那《密多心经》。

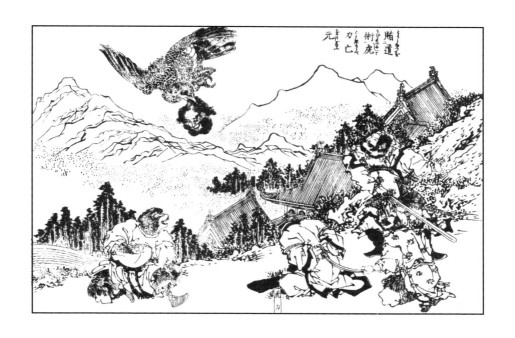

赌道术虎力亡元

虎力也只得去，被几个刽子手，也捆翻在地，幌一幌，把头砍下，一脚也踢将去，滚了有三十余步，他腔子里也不出血，也叫一声："头来！"行者即忙拔下一根毫毛，吹口仙气，叫："变！"变作一条黄犬，跑入场中，把那道士头，一口衔来，径跑到御水河边丢下不题。

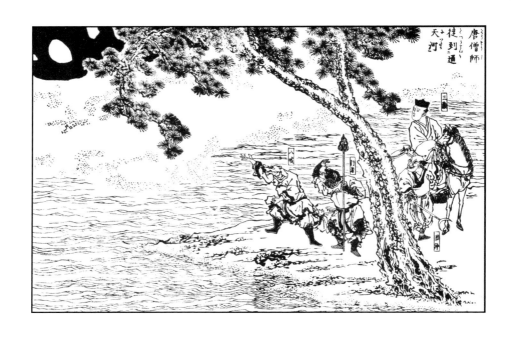

唐僧师徒到通天河

　　唐僧道："却怎生得渡？"八戒道："等我试之，看深浅何如。"三藏道："悟能，你休乱谈。水之浅深，如何试得？"八戒道："寻一个鹅卵石，抛在当中。若是溅起水泡来，是浅；若是骨都都沉下有声，是深。"行者道："你去试试看。"那呆子在路旁摸了一块顽石，望水中抛去，只听得骨都都泛起鱼津，沉下水底。他道："深！深！深！去不得！"唐僧道："你虽试得深浅，却不知有多少宽阔。"八戒道："这个却不知，不知。"行者道："等我看看。"

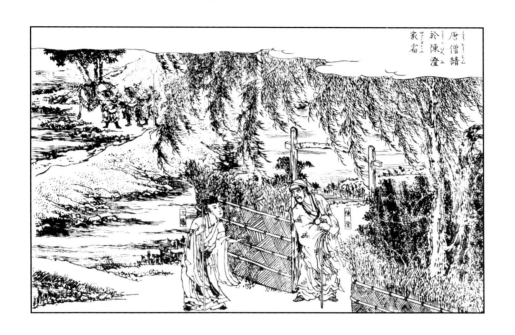

唐僧请于陈澄家宿

　　那长老才摘了斗笠，光着头，抖抖褊衫，拖着锡杖，径来到人家门外，见那门半开半掩，三藏不敢擅入。聊站片时，只见里面走出一个老者，项下挂着数珠，口念阿弥陀佛，径自来关门，慌得这长老合掌高叫："老施主，贫僧问讯了。"

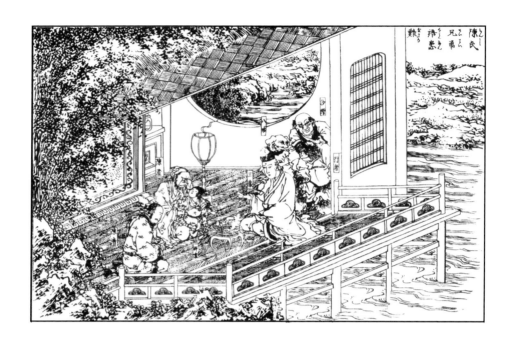

陈氏兄弟语患难

行者道：“要吃童男女么？”老者道：“正是。”行者道：“想必轮到你家了？”老者道：“今年正到舍下。”

……老者道：“家下供养关圣爷爷，因在关爷之位下求得这个儿子，故名关保。我兄弟二人，年岁百二，止得这两个人种，不期轮次到我家祭赛，所以不敢不献。故此父子之情，难割难舍，先与孩儿做个超生道场。故曰‘预修亡斋’者，此也。”

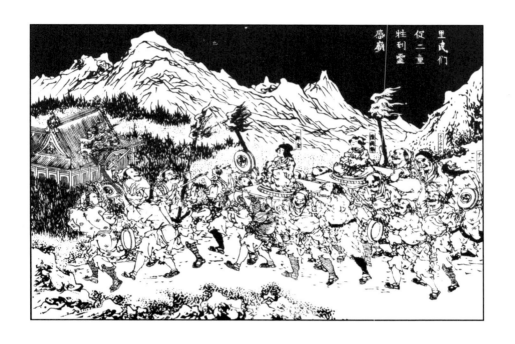

里民们促二童牲到灵感庙

兄弟正然谈论，只听得外面锣鼓喧天，灯火照耀，同庄众人打开前门，叫："抬出童男童女来！"这老者哭哭啼啼，那四个后生将他二人抬将出去。

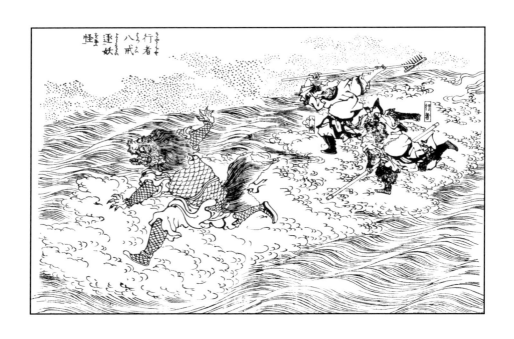

行者八戒逐妖怪

　　呆子扑的跳下来，现了本相，掣钉钯，劈手一筑，那怪物缩了手，往前就走，只听得当的一声响。八戒道："筑破甲了！"行者也现本相看处，原来是冰盘大小两个鱼鳞，喝声："赶上！"二人跳到空中。……那怪闻言就走，被八戒又一钉钯，未曾打着。他化一阵狂风，钻入通天河内。

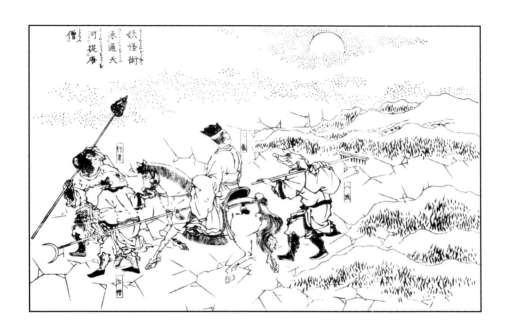

妖怪术冻通天河捉唐僧

正行时，只听得冰底下扑喇喇一声响亮，险些儿唬倒了白马。三藏大惊道："徒弟呀！怎么这般响亮？"八戒道："这河忒也冻得结实，地凌响了，或者这半中间连底通锢住了也。"三藏闻言，又惊又喜，策马前进，趱行不题。

却说那妖邪自从回归水府，引众精在于冰下。等候多时，只听得马蹄响处，他在底下弄个神通，滑喇地迸开冰冻。慌得孙大圣跳上空中。早把那白马落于水内，三人尽皆脱下。

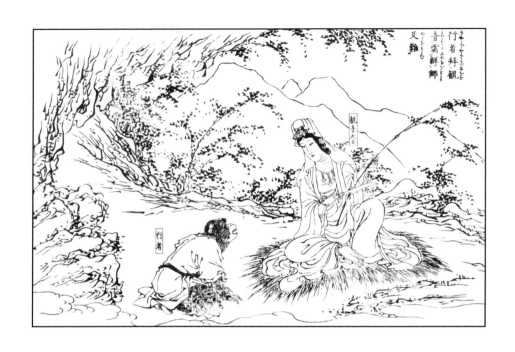

行者拜观音寻解师之难

　　行者见了，忍不住厉声高叫道："菩萨，弟子孙悟空志心朝礼。"菩萨教："外面俟候。"行者叩头道："菩萨，我师父有难，特来拜问通天河妖怪根源。"菩萨道："你且出去，待我出来。"

　　行者不敢强，只得走出竹林，对众诸天道："菩萨今日又重置家事哩。怎么不坐莲台，不妆饰，不喜欢，在林里削篾做甚？"诸天道："我等却不知。今早出洞，未曾妆束，就入林中去了。又教我等在此接候大圣，必然为大圣有事。"

190

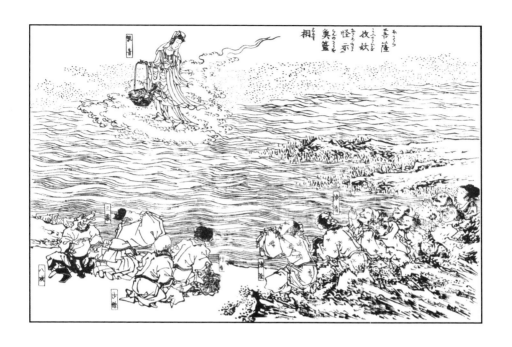

菩萨收妖怪示鱼篮相

　　菩萨即解下一根束袄的丝绦，将篮儿拴定，提着丝绦，半踏云彩，抛在河中，往上溜头扯着，口念颂子道："死的去，活的住！死的去，活的住！"念了七遍，提起篮儿，但见那篮里亮灼灼一尾金鱼，还斩眼动鳞。菩萨叫："悟空，快下水救你师父耶。"行者道："未曾拿住妖邪，如何救得师父？"菩萨道："这篮儿里不是？"

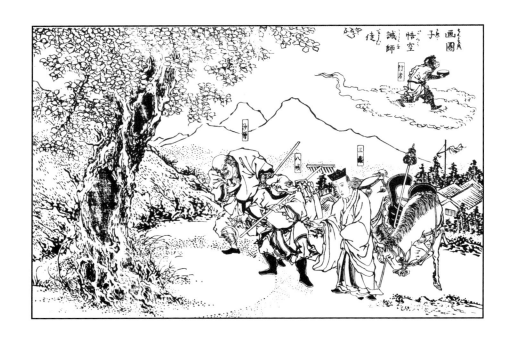

画圈子悟空诚师徒

　　行者转身欲行，却又回来道："师父，我知你没甚坐性，我与你个安身法儿。"即取金箍棒，幌了一幌，将那平地下周围画了一道圈子，请唐僧坐在中间；着八戒、沙僧侍立左右，把马与行李都放在近身。对唐僧合掌道："老孙画的这圈，强似那铜墙铁壁。凭他甚么虎豹狼虫，妖魔鬼怪，俱莫敢近。但只不许你们走出圈外，只在中间稳坐，保你无虞；但若出了圈儿，定遭毒手。千万,千万！至祝，至祝！"

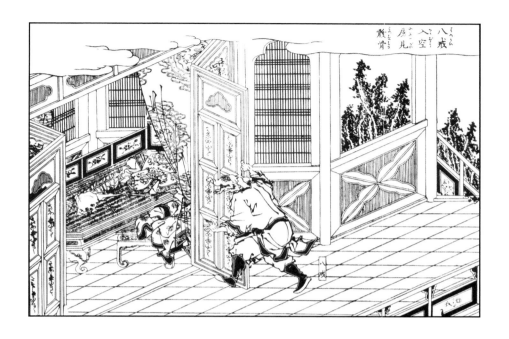

八戒入空房见骸骨

　　堂后有一座大楼，楼上窗格半开，隐隐见一顶黄绫帐幔。呆子道："想是有人怕冷，还睡哩。"他也不分内外，拽步走上楼来。用手掀开看时，把呆子唬了一个�。原来那帐里象牙床上，白嬢嬢的一堆骸骨，骷髅有巴斗大，腿挺骨有四五尺长。呆子定了性，止不住腮边泪落。

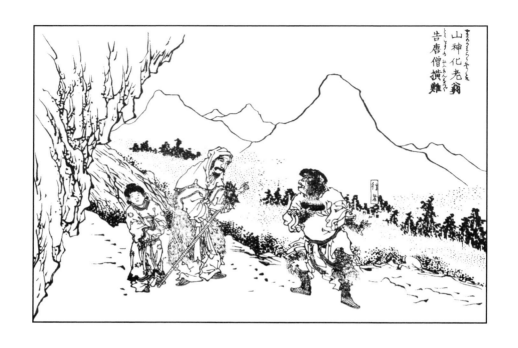

山神化老翁告唐僧横难

　　老翁道："我才然从此过时，看见他错走了路径，闯入妖魔口里去了。"
行者道："烦公公指教指教，是个甚么妖魔，居于何方，我好上门取索他等，
往西天去也。"老翁道："这座山，叫做金岘山。山前有个金岘洞。那洞中有
个独角兕大王。那大王神通广大，威武高强。那三众这回断没命了。你若去寻，
只怕连你也难保，不如不去之为愈也。我也不敢阻你，也不敢留你，只凭你
心中度量。"

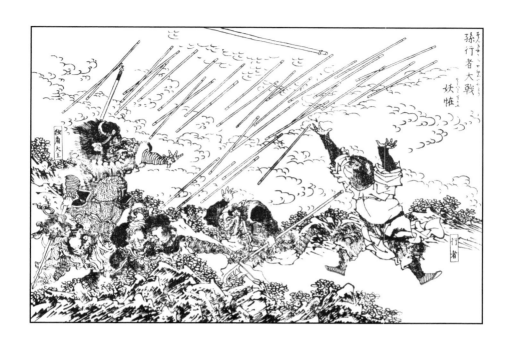

孙行者大战妖怪

　　行者笑道："泼物！不须讲口！但说比势，正合老孙之意。走上来，吃吾之棒！"那怪物那怕甚么赌斗，挺钢枪劈面迎来。这一场好杀！……那伙群妖，莫想肯退。行者忍不住焦躁，把金箍棒丢将起去，喝声："变！"即变作千百条铁棒，好便似飞蛇走蟒，盈空里乱落下来。那伙妖精见了，一个个魄散魂飞，抱头缩颈，尽往洞中逃命。

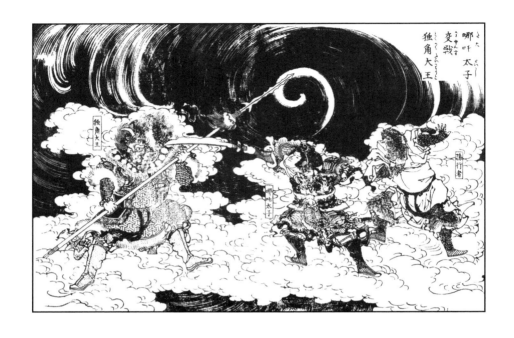

哪吒太子交战独角大王

　　这太子使斩妖剑,劈手相迎。他两个搭上手……只见那太子使出法来,将身一变,变作三头六臂,手持六般兵器,望妖魔砍来;那魔王也变作三头六臂,三柄长枪抵住。这太子又弄出降妖法力,将六般兵器抛将起去。是那六般兵器?却是砍妖剑、斩妖刀、缚妖索、降魔杵、绣球、火轮儿。大叫一声"变!"一变十,十变百,百变千,千变万,都是一般兵器,如骤雨冰雹,纷纷密密,望妖魔打将去。

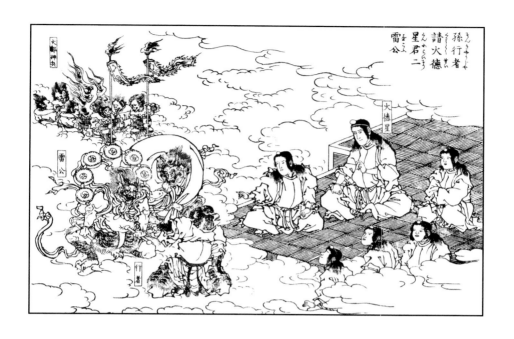

孙行者请火德星君二雷公

　　行者道："因与李天王计议，天地间至利者，惟水火也。那怪物有一个圈子，善能套人的物件，不知是甚么宝贝，故此说火能灭诸物，特请星君领火部到下方纵火烧那妖魔，救我师父一难。"

　　火德星君闻言，即点本部神兵，同行者到金峸山南坡下，与天王、雷公等相见了。

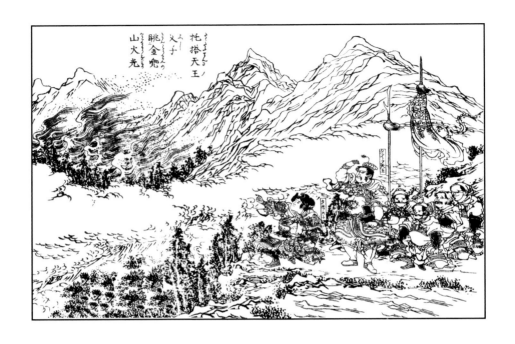

托塔天王父子眺金兜山火光

今有火枪、火刀、火弓、火箭，各部神祇，所用不一。但见那半空中，火鸦飞噪；满山头，火马奔腾。双双赤鼠，对对火龙。双双赤鼠喷烈焰，万里通红；对对火龙吐浓烟，千方共黑。火车儿推出，火葫芦撒开。火旗摇动一天霞，火棒搅行盈地燎。说甚么宁戚鞭牛，胜强似周郎赤壁。

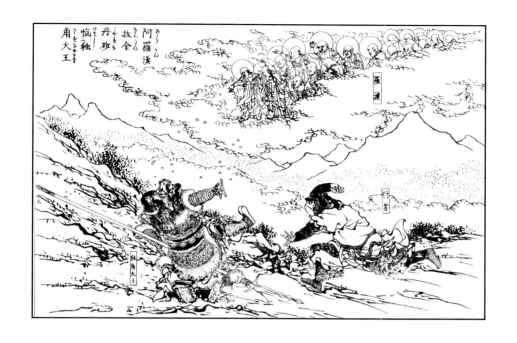

阿罗汉投金丹砂恼独角大王

　　行者即招呼罗汉把金丹砂望妖魔一齐抛下，共显神通，好砂！……那妖魔见飞砂迷目，把头低了一低，足下就有三尺余深；慌得他将身一纵，跳在浮上一层，未曾立得稳，须臾，又有二尺余深。那怪急了，拔出脚来，即忙取圈子，往上一撒，叫声："着！"嗡喇的一下，把十八粒金丹砂又尽套去，拽回步，径归本洞。

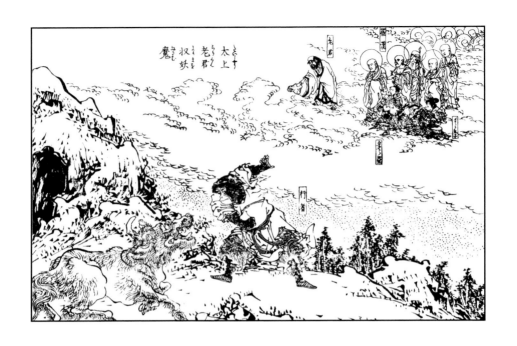

太上老君收妖魔

老君念个咒语，将扇子搧了一下，那怪将圈子丢来，被老君一把接住；又一搧，那怪物力软筋麻，现了本相，原来是一只青牛。老君将"金钢琢"吹口仙气，穿了那怪的鼻子，解下勒袍带，系于琢上，牵在手中。

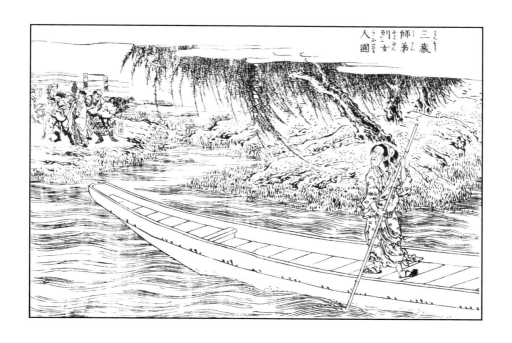

三藏师弟到女人国

三藏纵马近前看处，那梢子怎生模样：

　　头裹锦绒帕，足踏皂丝鞋。身穿百纳绵裆袄，腰束千针裙布挨。手腕皮粗筋力硬，眼花眉皱面容衰。声音娇细如莺啭，近观乃是老裙钗。

　　行者近于船边道："你是摆渡的？"那妇人道："是。"行者道："艄公如何不在，却着艄婆撑船？"妇人微笑不答，用手拖上跳板。

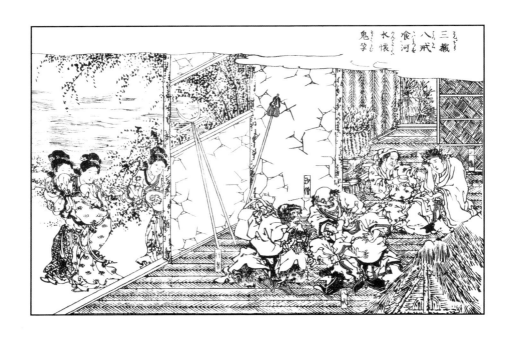

三藏八戒食河水怀鬼孕

他说："我这里乃是西梁女国。我们这一国尽是女人，更无男子，故此见了你们欢喜。你师父吃的那水不好了。那条河，唤作子母河。我那国王城外，还有一座迎阳馆驿，驿门外有一个'照胎泉'。我这里人，但得年登二十岁以上，方敢去吃那河里水。吃水之后，便觉腹痛有胎。至三日之后，到那迎阳馆照胎水边照去。若照得有了双影，便就降生孩儿。你师吃了子母河水，以此成了胎气，也不日要生孩子。热汤怎么治得？"

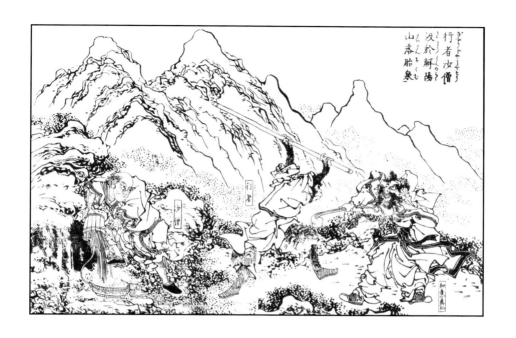

行者沙僧汲于解阳山落胎泉

　　却说那沙和尚提着吊桶，闯进门去，只见那道人在井边挡住道："你是甚人，敢来取水！"沙僧放下吊桶，取出降妖宝杖，不对话，着头便打。那道人躲闪不及，把左臂膊打折，道人倒在地下挣命。沙僧骂道："我要打杀你这孽畜，怎奈你是个人身！我还怜你，饶你去罢！让我打水！"那道人叫天叫地的，爬到后面去了。沙僧却才将吊桶向井中满满地打了一吊桶水，走出庵门，驾起云雾，望着行者喊道："大哥，我已取了水去也！饶他罢！饶他罢！"

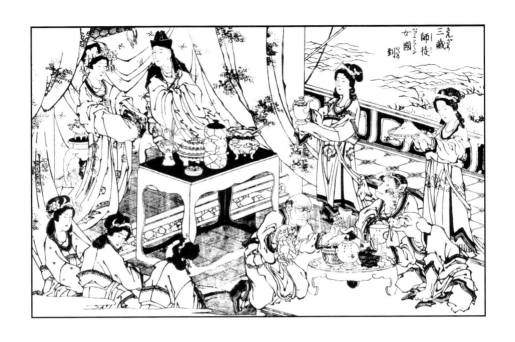

三藏师徒到女国

女王闪凤目，簇蛾眉，仔细观看，果然一表非凡。你看他：

丰姿英伟，相貌轩昂。齿白如银砌，唇红口四方。顶平额阔天仓满，
目秀眉清地阁长。两耳有轮真杰士，一身不俗是才郎。好个妙龄聪俊风流
子，堪配西梁窈窕娘。

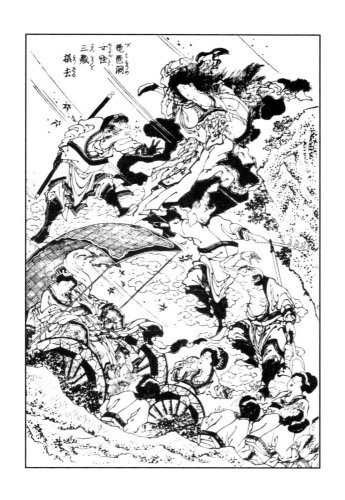

琵琶洞女怪摄去三藏

 只见那路旁闪出一个女子，喝道："唐御弟，那里走！我和你耍风月儿去来！"沙僧骂道："贼辈无知！"揲宝杖劈头就打。那女子弄阵旋风，呜的一声，把唐僧摄将去了，无影无踪，不知下落何处。

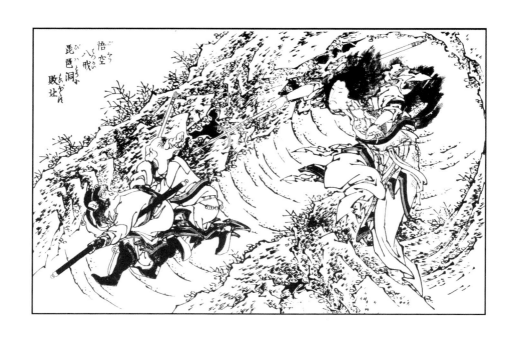

悟空八戒琵琶洞败北

　　三个斗罢多时，不分胜负。那女怪将身一纵，使出个倒马毒桩，不觉地把大圣头皮上扎了一下。行者叫声："苦啊！"忍耐不得，负痛败阵而走。八戒见事不谐，拖着钯彻身而退。

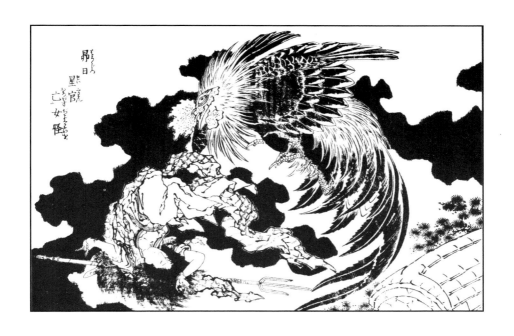

昴日星官亡女怪

　　只见那星官立于山坡上，变出本相，原来是一只双冠子大公鸡，昂起头来，约有六七尺高，对着妖精叫一声，那怪即时就现了本像，是个琵琶来大小的蝎子精。星官再叫一声，那怪浑身酥软，死在坡前。

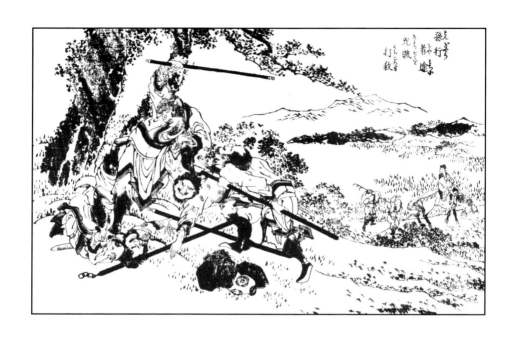

孙行者途打杀凶贼

　　行者笑道："你也打得手困了，且让老孙打一棒儿，却休当真。"你看他展开棍子，晃一晃，有井栏粗细，七八丈长短；荡的一棍，把一个打倒在地，嘴唇摢土，再不做声。那一个开言骂道："这秃厮老大无礼！盘缠没有，转伤我一个人！"行者笑道："且消停，且消停！待我一个个打来，一发教你断了根罢！"荡的又一棍，把第二个又打死了，唬得那众喽啰撇枪弃棍，四路逃生而走。

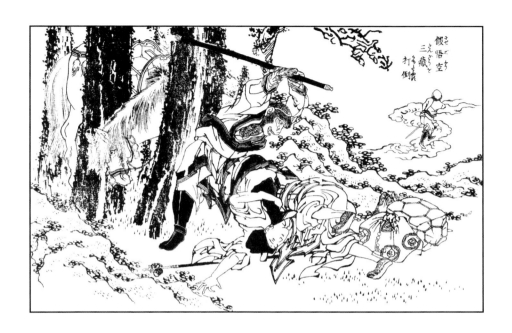

假悟空打倒三藏

　　那行者变了脸，发怒生嗔，喝骂长老道："你这个狠心的泼秃，十分贱我！"抡铁棒，丢了磁杯，望长老脊背上研了一下。那长老昏晕在地，不能言语，被他把两个青毡仓袍，提在手中，驾筋斗云，不知去向。

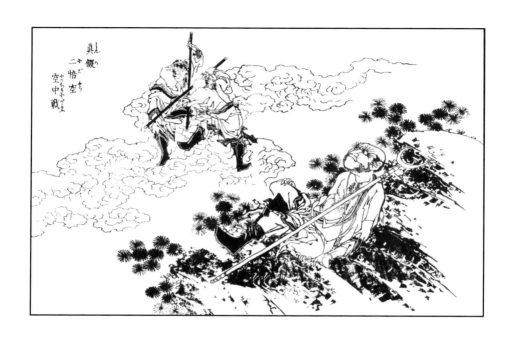

真假二悟空空中战

二行者在一处，果是不分真假。好打呀：

　　两条棒，二猴精，这场相敌实非轻。都要护持唐御弟，各施功绩立英
名。真猴实受沙门教，假怪虚称佛子情。盖为神通多变化，无真无假两相
平。一个是浑元一气齐天圣，一个是久炼千灵缩地精。这个是如意金箍棒，
那个是随心铁杆兵。隔架遮拦无胜败，撑持抵敌没输赢。先前交手在洞外，
少顷争持起半空。

他两个各踏云光，跳斗上九霄云内。沙僧在旁，不敢下手，见他们战此一
场，诚然难认真假；欲待拔刀相助，又恐伤了真的。

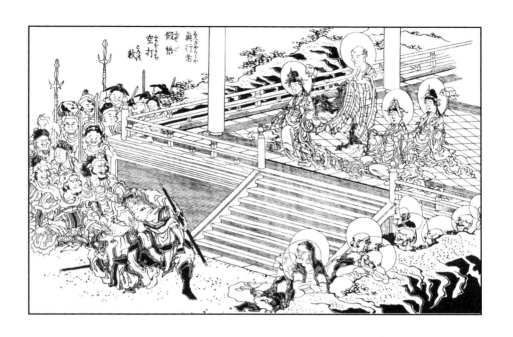

真行者打杀假悟空

　　如来笑云："大众休言。妖精未走，见在我这钵盂之下。"大众一发上前，把钵盂揭起，果然见了本像，是一个六耳猕猴。孙大圣忍不住，轮起铁棒，劈头一下打死，至今绝此一种。如来不忍，道声："善哉！善哉！"

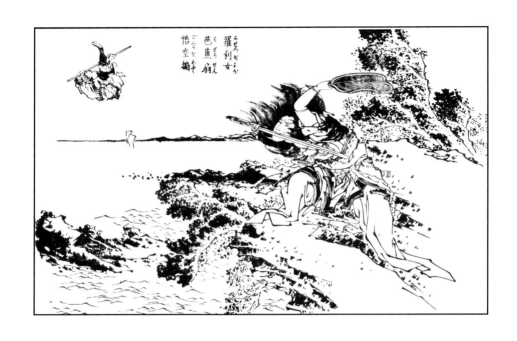

罗刹女芭蕉扇

　　那罗刹女与行者相持到晚，见行者棒重，却又解数周密，料斗他不过，即便取出芭蕉扇，幌一幌，一扇阴风，把行者扇得无影无形，莫想收留得住。这罗刹得胜回归。

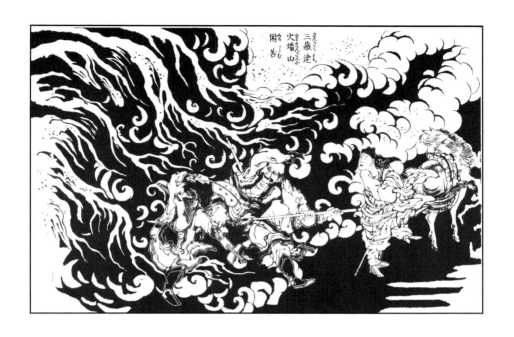

三藏途火焰山困苦

　　一路西来，约行有四十里远近，渐渐酷热蒸人。沙僧只叫："脚底烙得慌！"
八戒又道："爪子烫得痛！"马比寻常又快。只因地热难停，十分难进。……
行者果举扇，径至火边，尽力一扇，那山上火光烘烘腾起；再一搧，更着百倍；
又一搧，那火足有千丈之高，渐渐烧着身体。行者急回，已将两股毫毛烧净，
径跑至唐僧面前叫："快回去，快回去！火来了，火来了！"

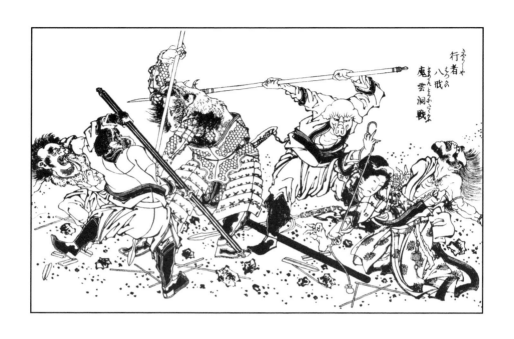

行者八戒战摩云洞

　　他三个含死忘生，又斗有百十余合。八戒发起呆性，仗着行者神通，举钯乱筑。牛王遮架不住，败阵回头，就奔洞门。却被土地、阴兵拦住洞门，喝道："大力王，那里走！吾等在此！"那老牛不得进洞，急抽身，又见八戒、行者赶来，慌得卸了盔甲，丢了铁棍。

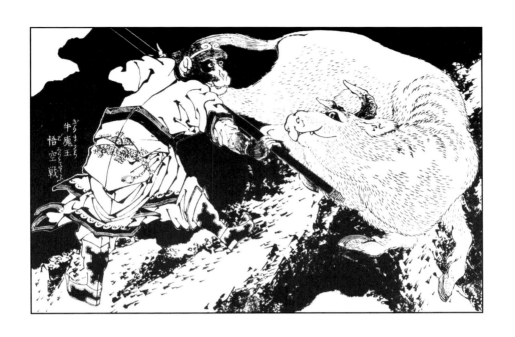

牛魔王战悟空

　　牛王嘻嘻地笑了一笑，现出原身——一只大白牛。头如峻岭，眼若闪光，两只角，似两座铁塔。牙排利刃。连头至尾，有千余丈长短；自蹄至背，有八百丈高下。——对行者高叫道："泼猢狲！你如今将奈我何？"行者也就现了原身，抽出金箍棒来，把腰一躬，喝声叫："长！"长得身高万丈，头如泰山，眼如日月，口似血池，牙似门扇，手执一条铁棒，着头就打。那牛正硬着头，使角来触。这一场，真个是撼岭摇山，惊天动地！

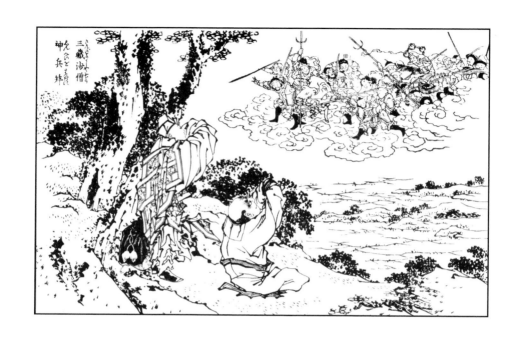

三藏沙僧拜神兵

　　忽见祥云满空，瑞光满地，飘飘摇摇，盖众神行将近，这长老害怕道："悟净！那壁厢是谁神兵来也？"沙僧认得道："师父啊，那是四大金刚、金头揭谛、六甲六丁、护教伽蓝与过往众神。牵牛的是哪吒三太子。拿镜的是托塔李天王。大师兄执着芭蕉扇，二师兄并土地随后，其余的都是护卫神兵。"三藏听说，换了毗卢帽，穿了袈裟，与悟净拜迎众神，称谢道："我弟子有何德能，敢劳列位尊圣临凡也！"

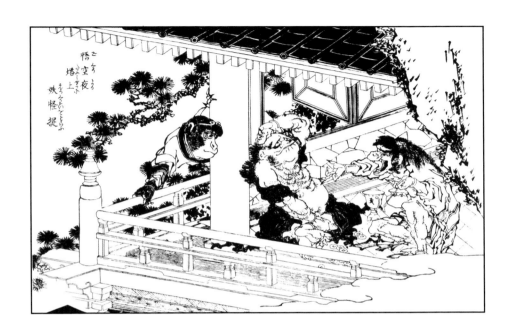

悟空塔上夜捉妖怪

　　好猴王，轻轻地挟着笤帚，撒起衣服，钻出前门，踏着云头观看。只见第十三层塔心里坐着两个妖精，面前放一盘下饭，一只碗，一把壶，在那里猜拳吃酒哩。行者使个神通，丢了笤帚，掣出金箍棒，拦住塔门喝道："好怪物！偷塔上宝贝的原来是你！"两个怪物慌了，急起身，拿壶拿碗乱惯，被行者横铁棒拦住道："我若打死你，没人供状。"只把棒逼将去。……行者使个拿法，一只手抓将过来，径拿下第十层塔中。

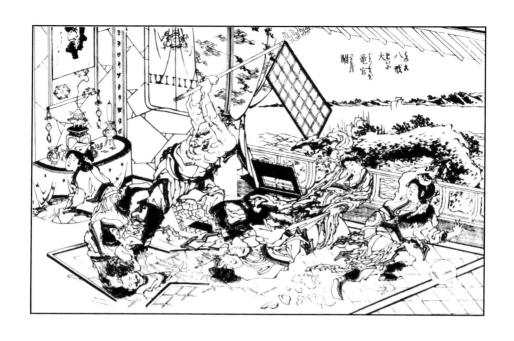

八戒大闹龙宫

　　这八戒束了皂直裰，双手缠钯，一声喊，打将进去。慌得那大小水族，奔奔波波，跑上宫殿，吆喝道："不好了！长嘴和尚挣断绳返打进来了！"那老龙与九头虫并一家子俱措手不及，跳起来，藏藏躲躲。这呆子不顾死活，闯入宫殿，一路钯，筑破门扇，打破桌椅，把些吃酒的家火之类，尽皆打碎。

218

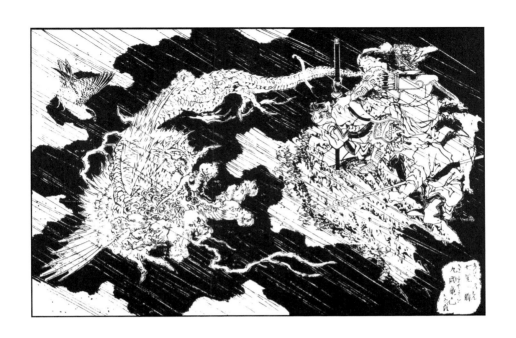

七星一箭亡九头龙

　　那驸马见不停当，在山前打个滚，又现了本象，展开翅，旋绕飞腾。二郎即取金弓，安上银弹，扯满弓，往上就打。那怪急杀翅，掠到边前，要咬二郎；半腰里才伸出一个头来，被那头细犬，撺上去，汪的一口，把头血淋淋的咬将下来。

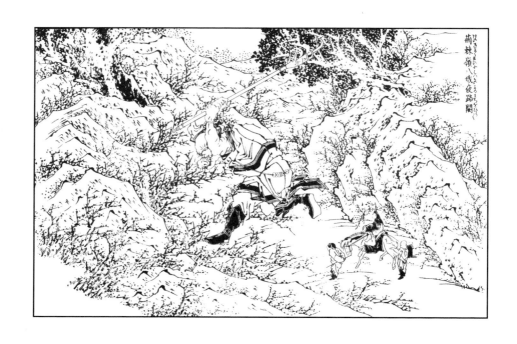

荆棘岭八戒开夜路

　　好呆子，捻个诀，念个咒语，把腰躬一躬，叫："长！"就长了有二十丈高下的身躯，把钉钯幌一幌，教："变！"就变了有三十丈的钯柄；拽开步，双手使钯，将荆棘左右搂开："请师父跟我来也。"三藏见了甚喜，即策马紧随。后面沙僧挑着行李，行者也使铁棒拨开。这一日未曾住手；行有百十里，将次天晚，见有一块空阔之处。当路上有一通石碣，上有三个大字，乃"荆棘岭"。

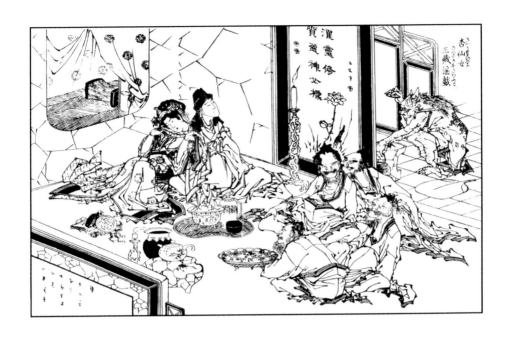

杏仙女淫戏三藏

　　那女子渐有见爱之情，挨挨轧轧，渐近坐边，低声悄语，呼道："佳客莫者，趁此良宵，不耍子待要怎的？人生光景，能有几何？"十八公道："杏仙尽有仰高之情，圣僧岂可无俯就之意？如不见怜，是不知趣了也。"孤直公道："圣僧乃有道有名之士，决不苟且行事。如此样举措，是我等取罪过了。污人名，坏人德，非远达也。果是杏仙有意，可教拂云叟与十八公做媒，我与凌空子保亲，成此姻眷，何不美哉！"

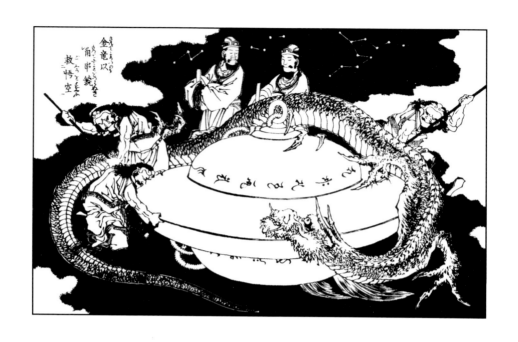

金龙以角串铙救悟空

　　这星宿把身变小了，那角尖儿就似个针尖一样，顺着铙合缝口上，伸将进去。可怜用尽千斤之力，方能穿透里面。却将本身与角使法像，叫："长！长！长！"角就长有碗来粗细。那铙口倒也不像金铸的，好似皮肉长成的，顺着亢金龙的角，紧紧噙住，四下里更无一丝戢缝。行者摸着他的角，叫道："不济事！上下没有一毫松处！没奈何，你忍着些儿疼，带我出去。"即将金箍棒变作一把钢钻儿，将他那角尖上钻了一个孔窍，把身子变得似个芥菜子儿，拱在那钻眼里蹲着，叫："扯出角去！扯出角去！"

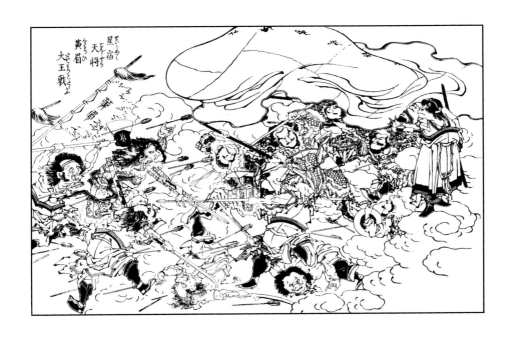

星宿天将战黄眉大王

　　那山门口鸣锣擂鼓，众妖精呐喊摇旗。这壁厢有二十八宿天兵共五方揭谛众圣，各掮器械，吆喝一声，把那魔头围在中间，吓得那山门外群妖难擂鼓，战兢兢手软不敲锣。

　　老妖公然不惧，一只手使狼牙棒，架着众兵；一只手去腰间解下一条旧白布搭包儿，往上一抛，滑的一声响亮，把孙大圣、二十八宿与五方揭谛，一搭包，儿通装将去，挎在肩上，拽步回身。众小妖个个欢然得胜而回。

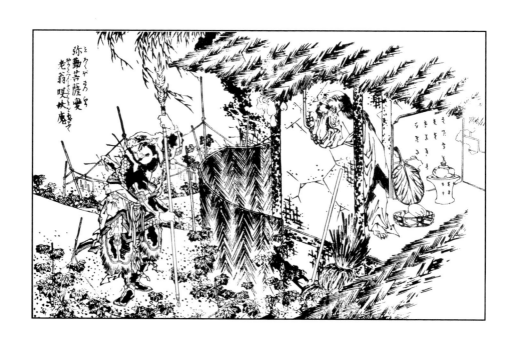

弥勒菩萨变老翁哄妖魔

　　弥勒变作一个种瓜叟，出草庵答道："大王，瓜是小人种的。"妖王道："可有熟瓜么？"弥勒道："有熟的。"妖王叫："摘个熟的来，我解渴。"弥勒即把行者变的那瓜，双手递与妖王。妖王更不察情，到此接过手，张口便啃。那行者乘此机会，一毂辘钻入咽喉之下，等不得好歹，就弄手脚。抓肠蒯腹，翻根头，竖蜻蜓，任他在里面摆布。那妖精疼得龇牙俫嘴，眼泪汪汪，把一块种瓜之地，滚得似个打麦之场，口中只叫："罢了！罢了！谁人救我一救！"弥勒却现了本像，嘻嘻笑叫道："孽畜，认得我么？

224

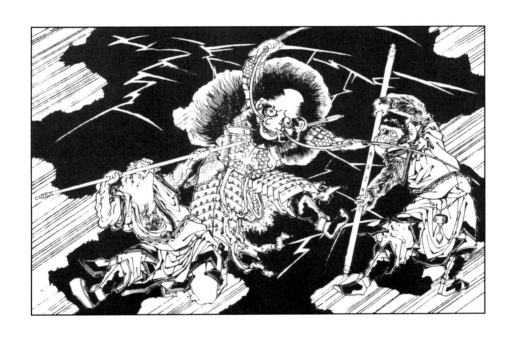

悟空八戒大战蟒蛇精

那怪见了，挺住身躯，将一根长枪乱舞。行者执了棍势问道："你是哪方妖怪？何处精灵？"那怪更不答应，只是舞枪。行者又问，又不答，只是舞枪。行者暗笑道："好是耳聋口哑！不要走！看棍！"那怪更不怕，乱舞枪遮拦，在那半空中，一来一往，一上一下，斗到三更时分，未见胜败。八戒、沙僧，在李家天井里，看得明白。原来那怪只是舞枪遮架，更无半分儿攻杀。行者一条棒不离那怪的头上。

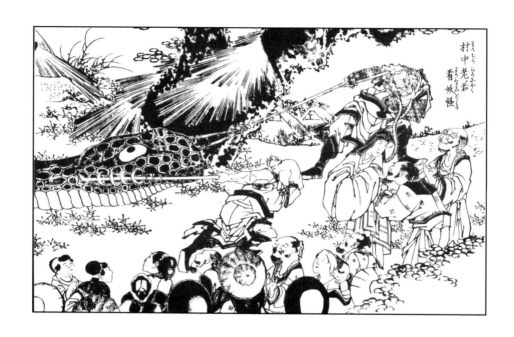

村中老少看妖怪

　　须臾间，只见行者与八戒拖着一条大蟒，吆吆喝喝前来，众人却才欢喜。满庄上老幼男女，都来跪拜道："爷爷！正是这个妖精，在此伤人！今幸老爷施法，斩怪除邪。我辈庶各得安生也！"众家都是感激，东请邀西，各各酬谢。师徒们被留住五七日，苦辞无奈，方肯放行。又各家见他不要钱物，都办些干粮果品，骑骡压马，花红彩旗，尽来饯行。

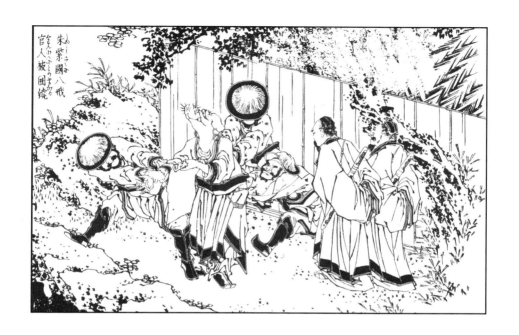

朱紫国八戒被官人围绕

　　八戒喝道："汝等不知。这榜不是我揭的，是我师兄孙悟空揭的。他暗暗揣在我怀中，他却丢下我去了。若要此事明白，我与你寻他去。"众人道："说甚么乱话！现钟不打打铸钟？你现揭了榜文，教我们寻谁！不管你！扯了去见主上！"那伙人不分清白，将呆子推推扯扯。这呆子立定脚，就如生了根一般，十来个人也弄他不动。八戒道："汝等不知高低！再扯一会，扯得我呆性子发了，你却休怪！"

三徒驿馆练仙药

　　八戒道："哥哥，制何药？赶早干事。我瞌睡了。"行者道："你将大黄取一两来，碾为细末。"……行者笑道："贤弟不知，此药利痰顺气，荡肚中凝滞之寒热。你莫管我。你去取一两巴豆，去壳去膜，捶去油毒，碾为细末来。"……他二人即时将二药碾细道："师兄，还用那几十味？"行者道："不用了。"……行者又将盏子，递与他道："你再去把我们的马尿等半盏来。"……三人回至厅上，把前项药饵搅和一处，搓了三个大丸子。

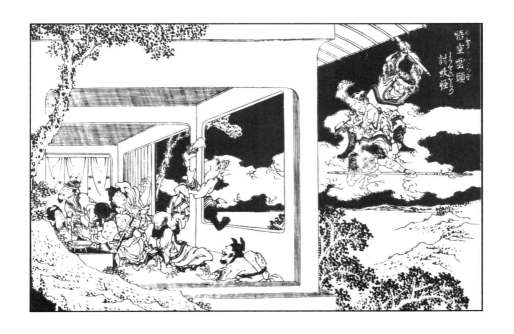

悟空云头讨妖怪

　　却说那孙行者抖擞神威，持着铁棒，踏祥光，起在空中，迎面喝道："你是那里来的邪魔？待往何方猖獗？"……行者道："吾乃齐天大圣孙悟空，因保东土唐僧西天拜佛，路过此国，知你这伙邪魔欺主，特展雄才，治国祛邪。正没处寻你，却来此送命。"那怪闻言，不知好歹，展长枪就刺行者。行者举铁棒劈手相迎。

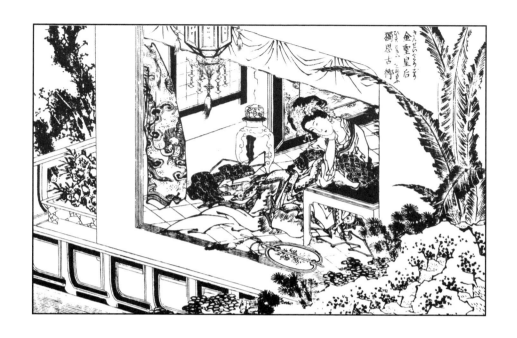

金圣皇后独思故乡

　　远见彩门壮丽，乃是金圣娘娘住处。通入里面看时，有两班妖狐、妖鹿，一个个都妆成美女之形，侍立左右。正中间坐着那个娘娘，手托着香腮，双眸滴泪。果然是：

　　　　玉容娇嫩，美貌妖娆。懒梳妆，散鬓堆鸦；怕打扮，钗环不戴。面无粉，
　　　冷淡了胭脂；发无油，蓬松了云鬓。努樱唇，紧咬银牙；皱蛾眉，泪淹星眼。

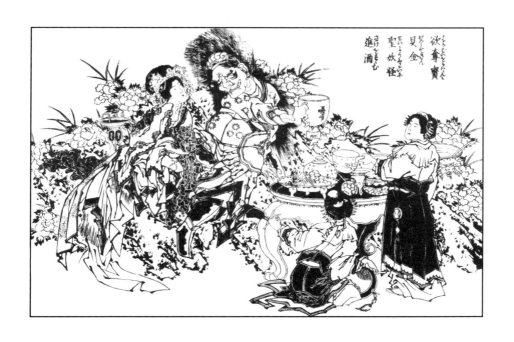

欲夺宝贝金圣进酒妖怪

　　妖王大笑赔礼道："娘娘怪得是！怪得是！宝贝在此，今日就当付你收之。"便即揭衣取宝。行者在旁，眼不转睛，看着那怪揭起两三层衣服，贴身带着三个铃儿。他解下来，将些木棉塞了口儿，把一个豹皮作一个包袱儿包了，递与娘娘道："物虽微贱，却要用心收藏，切不可摇幌着他。"娘娘接过手道："我晓得。安在这妆台之上，无人摇动。"叫："小的们，安排酒来，我与大王交欢会喜，饮儿杯儿。"众传婢闻言，即铺排果菜，摆上些獐犯鹿兔之肉，将椰子酒斟来奉上。那娘娘做出妖娆之态，哄着精灵。

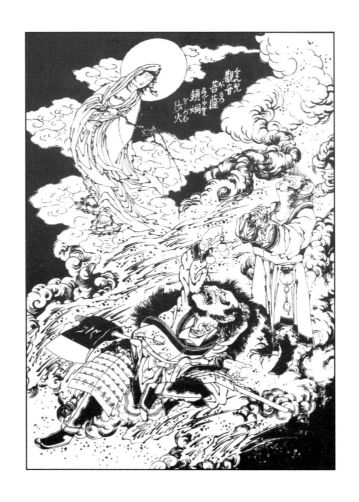

观音菩萨镇烟沙火

　　行者急回头上望，原来是观音菩萨，左手托着净瓶，右手拿着杨柳，洒下
甘露救火哩。慌得行者把铃儿藏在腰间，即合掌倒身下拜。那菩萨将柳枝连拂
儿点甘露，霎时间，烟火俱无，黄沙绝迹。

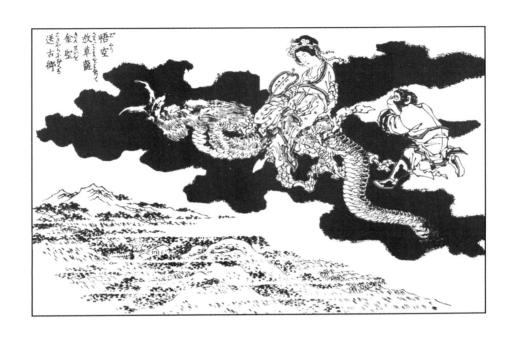

悟空放草龙金圣送故乡

行者将菩萨降妖并拆凤原由备说了一遍，寻些软草，扎了一条草龙，教："娘娘跨上，合着眼，莫怕，我带你回朝见主也。"那娘娘谨遵分付，那行者使起神通，只听得耳内风响。

半个时辰，带进城，按落云头，叫："娘娘开眼。"那皇后睁开眼看，认得是凤阁龙楼，心中欢喜，撇了草龙，与行者同登宝殿。

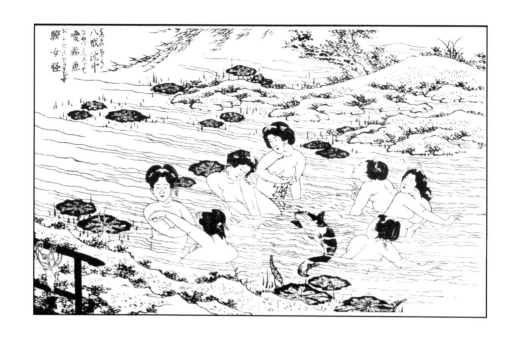

八戒池中变鲇鱼骚女怪

　　八戒抖擞精神，欢天喜地，举着钉钯，拽开步，径直跑到那里。忽地推开门看时，只见那七个女子，蹲在水里……八戒忍不住笑道："女菩萨，在这里洗澡哩。也携带我和尚洗洗，何如？"……呆子不容说，丢了铁钯，脱了皂锦直裰，扑地跳下水去。那怪心中烦恼，一齐上前要打。不知八戒水势极熟，到水里摇身一变，变作个鲇鱼精。那怪就都摸鱼，赶上拿他不住：东边摸，忽地又渍了西去；西边摸，忽地又渍了东去。滑扢虀的，只在那腿裆里乱钻。

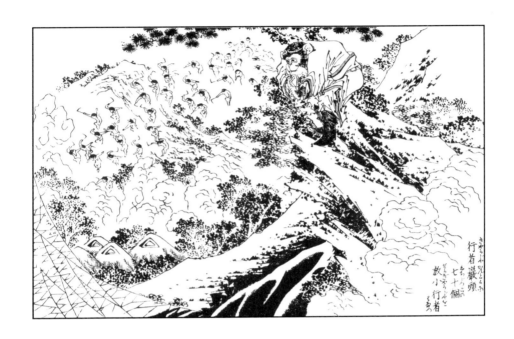

行者岩头放七十个小行者

　　行者却到黄花观外，将尾上毛抖下七十根，吹口仙气，叫："变！"即变做七十个小行者；又将金箍棒吹口仙气，叫："变！"即变做七十个双角叉儿棒。每一个小行者，与他一根。他自家使一根，站在外边，将叉儿搅那丝绳，一齐着力，打个号子，把那丝绳都搅断，各搅了有十余斤。里面拖出七个蜘蛛，足有巴斗大的身躯。一个个攒着手脚，缩着头，只叫："饶命！饶命！"

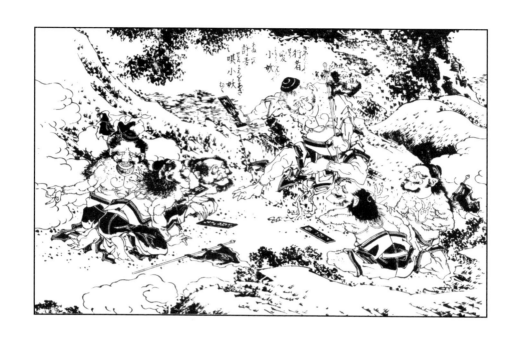

行者变小妖哄许多小妖

　　你道他怎么去问：跳下他的帽子来，叮在树上，让那小妖先行几步，急转身腾那，也变做个小妖儿，照依他敲着梆，摇着铃，掮着旗，一般衣服，是比他略长了三五寸，口里也那般念着，赶上前叫道："走路的，等我一等。"那小妖回头道；"你是那里来的？"行者笑道："好人呀！一家人也不认得！"小妖道："我家没你呀？"行者道："怎的没我？你认认看。"小妖道："面生，认不得！认不得！"行者道："可知道面生。我是烧火的，你会得我少。"

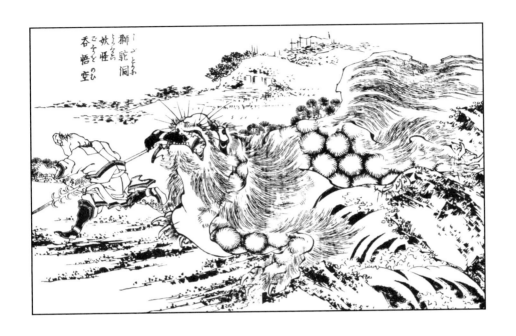

狮驼洞妖怪吞悟空

　　随后行者赶到，那怪也张口来吞，却中了他的机关，收了铁棒，迎将上去，被老魔一口吞之。唬得个呆子在草里囊囊咄咄的埋怨道："这个弼马温，不识进退！那怪来吃你，你如何不走，反去迎他？这一口吞在肚中，今日还是个和尚，明日就是个大恭也。"那魔得胜而去。这呆子才钻出草来，溜回旧路。

237

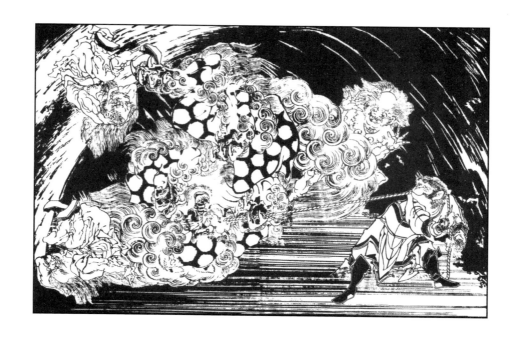

行者变绳捆妖魔

即转手，将尾上毫毛拔了一根，吹口仙气，叫："变！"即变一条绳儿，只有头发粗细，倒有四十丈长短。那绳儿理出去，见风就长粗了。把一头拴着妖怪的心肝系上，打做个活扣儿。那扣儿不扯不紧，扯紧就痛。……忽思量道："不好！不好！若从口里出去扯这绳儿，他怕疼，往下一嚼，却不咬断了？我打他没牙齿的所在出去。"好大圣，理着绳儿，从他那上腭子往前爬，爬到他鼻孔里。那老魔鼻子发痒，"阿唠"的一声，打了个喷嚏，却迸出行者。行者见了风，把腰躬一躬，就长了有三丈长短，一只手扯着绳儿，一只手拿着铁棒。

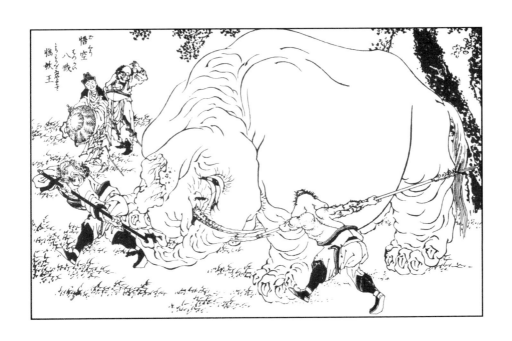

悟空八戒摇妖王

　　行者原无此意，倒是八戒教了他。他就把棒幌一幌，小如鸡子，长有丈余，真个往他鼻孔里一搠。那妖精害怕，沙的一声，把鼻子捽放，被行者转手过来，一把挝住，用气力往前一拉，那妖精护疼，徐着手，举步跟来。八戒方才敢近，拿钉钯望妖精胯子上乱筑。……真个呆子举钯柄，走一步，打一下，行者牵着鼻子，就似两个象奴，牵至坡下。

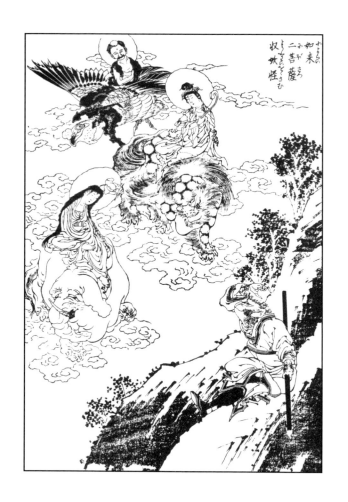

如来二菩萨收妖怪

　　却被文殊、普贤念动真言，喝道："这孽畜还不皈正，更待怎生！"吓得老怪、二怪不敢撑持，丢了兵器，打个滚，现了本相。二菩萨将莲台抛在那怪的脊背上，飞身跨坐。二怪遂泯耳皈依。

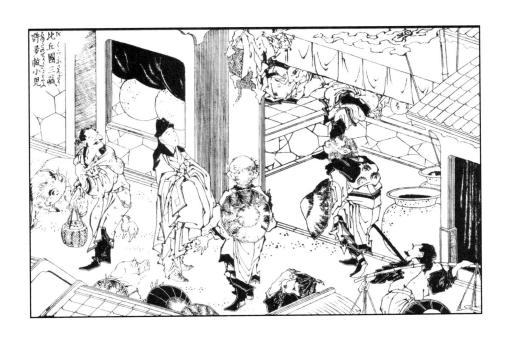

比丘国三藏救许多小儿

原来里面坐的是个小孩儿。再去第二家笼里看，也是个小孩儿。连看八九家，都是个小孩儿。却是男身，更无女子。有的在笼中顽耍，有的坐在里边啼哭；有的吃果子，有的或睡坐。行者看罢，现原身，回报唐僧道："那笼里是些小孩子，大者不满七岁，小者只有五岁，不知何故。"……众神听令，即便各使神通，按下云头。满城中阴风滚滚，惨雾漫漫。……当夜有三更时分，众神祇把鹅笼摄去各处安藏。

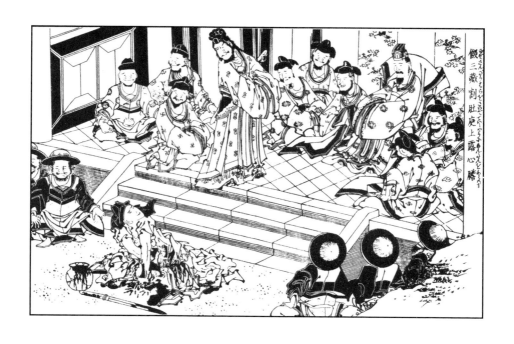

假三藏庭上割肚露心膳

　　假僧接刀在手，解开衣服，凭起胸膛，将左手抹腹，右手持刀，唿喇地响一声，把腹皮剖开，那里头就骨都都的滚出一堆心来。唬得文官失色，武将身麻。国丈在殿上见了道："这是个多心的和尚！"假僧将些心，血淋淋的，一个个捡开与众人观看，却都是些红心、白心、黄心、悭贪心、利名心、嫉妒心、计较心、好胜心、望高心、侮慢心、杀害心、狠毒心、恐怖心、谨慎心、邪妄心、无名隐暗之心、种种不善之心，更无一个黑心。

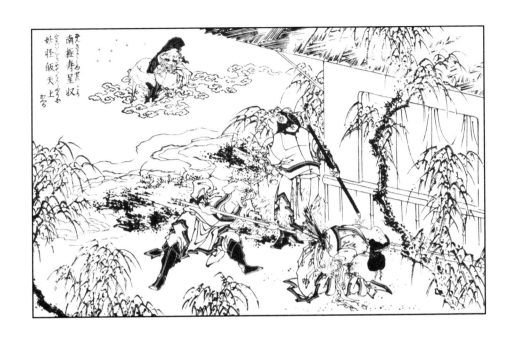

南极寿星收妖怪皈天上

　　寿星闻言，即把寒光放出，喝道："孽畜！快现本像，饶你死罪！"那怪打个转身，原来是只白鹿。寿星拿起拐杖道："这孽畜！连我的拐棒也偷来也！"那只鹿俯伏在地，口不能言，只管叩头滴泪。……呆子忍不住手，举钯照头一筑。可怜把那个倾城倾国千般笑，化作毛团狐狸形！……寿星谢了行者，就跨鹿而行。

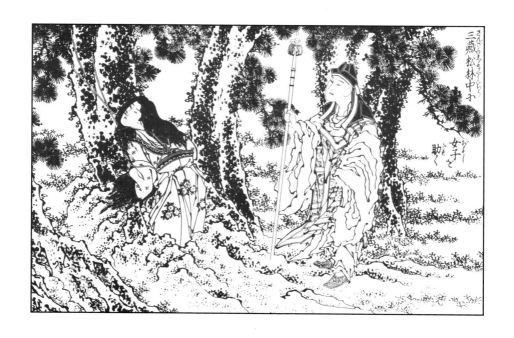

三藏松林中助小女子

 却说三藏坐在林中，明心见性，讽念那《摩诃般若波罗蜜多心经》，忽听得嘤嘤的叫声"放人"。三藏大惊道："善哉！善哉！这等深林里，有甚么人叫？想是狼虫虎豹唬倒的，待我看看。"那长老起身挪步，穿过千年柏，隔起万年松，附葛攀藤，近前视之，只见那大树上绑着一个女子，上半截使葛藤绑在树上，下半截埋在土里。……唐僧用手指定那树上，叫："八戒，解下那女菩萨来，救他一命。"呆子不分好歹，就去动手。

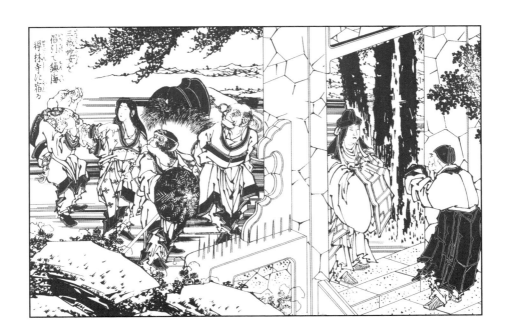

三藏倡引姹女宿镇海禅林寺

　　正行间，又见山门上有五个大字，乃"镇海禅林寺"。才举步趵入门里，忽见一个和尚走来。……那喇嘛和尚，走出门来，看见三藏眉清目秀，额阔顶平，耳垂肩，手过膝，好似罗汉临凡，十分俊雅。他走上前扯住，满面笑唏唏地与他捻手捻脚，摸他鼻子，揪他耳朵，以示亲近之意。……呆子真个把嘴揣在怀里，低着头，牵着马，沙僧挑着担，行者在后面，拿着棒，辖着那女子，一行进去。

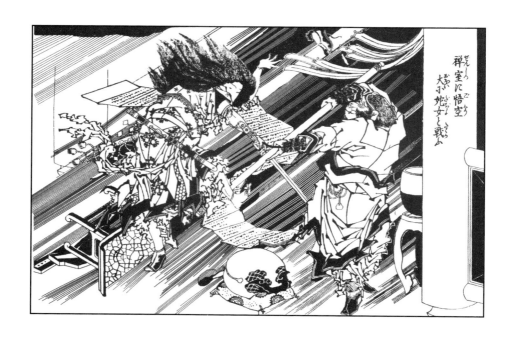

悟空禅室大战小姹女

　　行者暗算道："不趁此时下手他，还到几时！正是'先下手为强，后下手遭殃'。"就把手一叉，腰一躬，一跳跳起来，现出原身法像，抡起金箍铁棒，劈头就打。那怪倒也吃了一惊。他心想道："这个小和尚，这等利害！"打开眼一看，原来是那唐长老的徒弟姓孙的。他也不惧他。……便随手架起双股剑，叮叮当当地响，左遮右格，随东倒西。行者虽强些，却也捞他不倒。阴风四起，残月无光，你看他两人，后园中一场好杀。

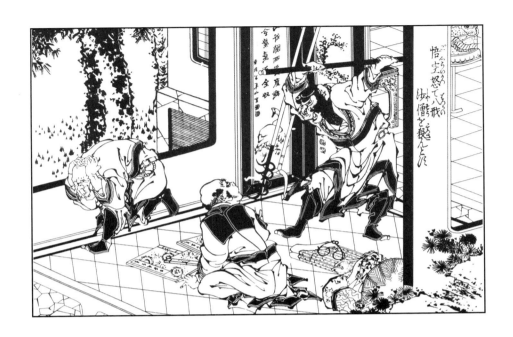

悟空怒杀八戒沙僧

只见那呆子和沙僧口里呜哩呜哪说甚么。行者怒气填胸，也不管好歹，捞起棍来一片打，连声叫道："打死你们！打死你们！"那呆子慌得走也没路；沙僧却是个灵山大将，见得事多，就软款温柔，近前跪下道："兄长，我知道了。想你要打杀我两个，也不去救师父，径自回家去哩。"行者道："我打杀你两个，我自去救他！"

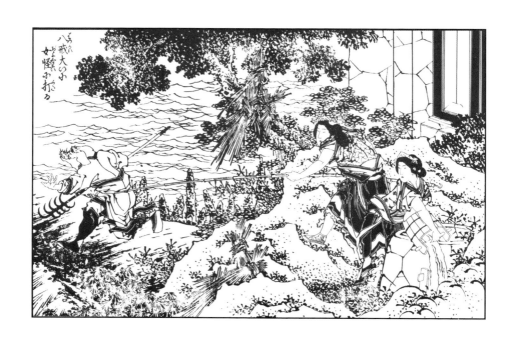

大小女怪打八戒

却说八戒跳下山，寻着一条小路。依路前行，有五六里远近，忽见两个女怪，在那井上打水。他怎么认得他是女怪？……呆子走近前，叫声"妖怪"。那怪闻言大怒，两人互相说道："这和尚惫懒！我们又不与他相识，平时又没有调得嘴惯，他怎么叫我们做妖怪！"那怪恼了，抡起抬水的杠子，劈头就打。

这呆子手无兵器，遮架不得，被他捞了几下，侮着头跑上山来道："哥啊，回去罢！妖怪凶！"

248

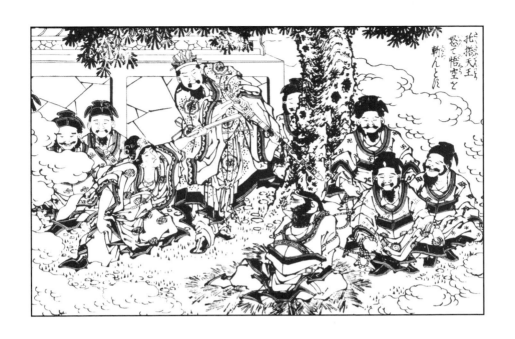

托塔天王怒斩悟空

　　天王道："金星啊，似他这等诈伪告扰，怎该容他！你且坐下，待我取砍妖刀砍了这个猴头，然后与你见驾回旨！"金星见他取刀，心惊胆战。对行者道："你干事差了，御状可是轻易告的？你也不访的实，似这般乱弄，伤其性命，怎生是好？"行者全然不惧，笑吟吟地道："老官儿放心，一些没事。老孙的买卖，原是这等做，一定先输后赢。"

　　说不了，天王轮过刀来，望行者劈头就砍。早有那三太子赶上前，将斩妖剑架住，叫道："父王息怒。"

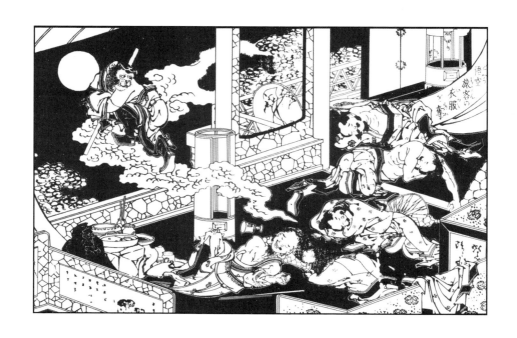

悟空夺旅客衣服

他又摇身一变，变作个老鼠，唧唧哇哇地叫了两声，跳下来，拿着衣服、头巾，往外就走。那婆子慌慌张张的道："老头子！不好了！夜耗子成精也！"

行者闻言，又弄手段，拦着门，厉声高叫道："王小二，莫听你婆子胡说。我不是夜耗子成精。明人不做暗事，吾乃齐天大圣临凡，保唐僧往西天取经。你这国无道，特来借此衣冠，装扮我师父，一时过了城去，就便送还。"

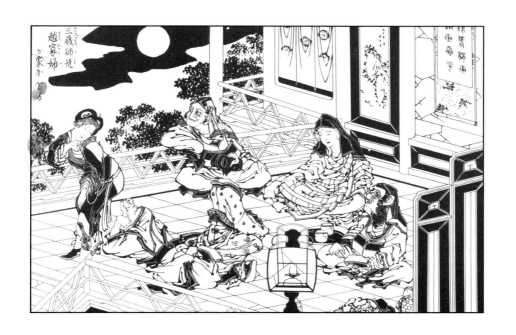

三藏师徒食赵寡妇家

　　妇人笑道："孙二官人诚然是个客纲客纪。早是来到舍下，第二个人家也不敢留你。我舍下院落宽阔，槽札齐备，草料又有，凭你几百匹马都养得下。却一件：我舍下在此开店好多年，也有个贱名。先夫姓赵，不幸去世久矣，我唤做赵寡妇店。我店里三样儿待客。如今先小人，后君子，先把房钱讲定后好算账。"

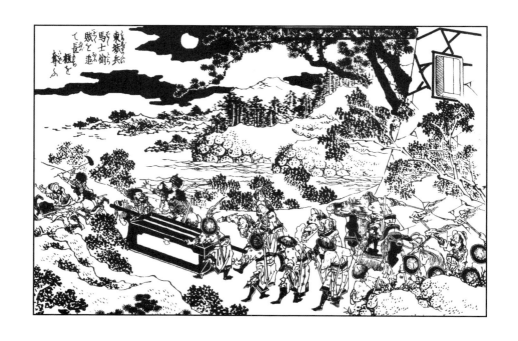

东城兵马士追偷贼夺奁柜

　　那贼得了手，不往西走，倒抬向城东，杀了守门的军，打开城门出去。当时就惊动六街三市，各铺上火甲人夫。都报与巡城总兵、东城兵马司。那总兵、兵马，事当干己，即点人马弓兵，出城赶贼。那贼见官军势大，不敢抵敌，放下大柜，丢了白马，各自落草逃走。众官军不曾拿得半个强盗，只是夺下柜，捉住马，得胜而回。

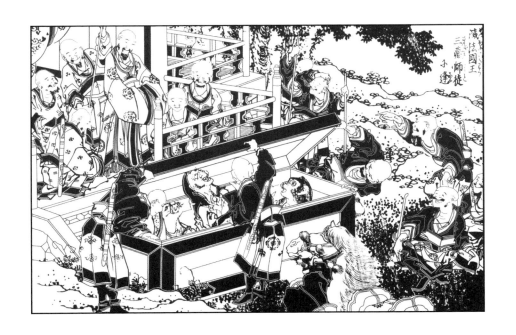

灭法国王小逢三藏师徒

　　二臣请主公开看，国王即命打开。方揭了盖，猪八戒就忍不住往外一跳，唬得那多官胆战，口不能言，又见孙行者挍出唐僧，沙和尚搬出行李。八戒见总兵官牵着马，走上前，咄的一声道："马是我的！拿过来！"吓得那官儿翻跟头，跌倒在地。四众俱立在阶中。

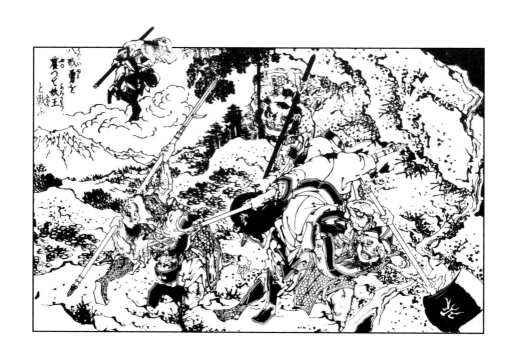

八戒勇猛战妖王

　　他也不使长老知道，悄悄的脑后拔了一根毫毛，吹口仙气，叫："变！"即变做本身模样，陪着沙僧，随着长老。他的真身出个神，跳在空中观看。但见那呆子被怪围绕，钉钯势乱，渐渐难敌。

　　行者忍不住按落云头，厉声叫道："八戒不要忙，老孙来了！"那呆子听得是行者声音，仗着势，愈长威风，一顿钯，向前乱筑。那妖精抵敌不住，……领群妖败阵去了。行者见妖精败去，他就不曾近前，拨转云头，径回本处，把毫毛一抖，收上身来。

254

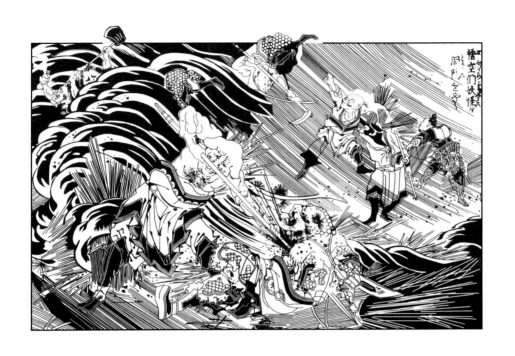

悟空们厮杀妖怪洞门

　　孙大圣见那些小妖勇猛，连打不退，即使个分身法，把毫毛拔下一把，嚼在口中，喷出去，叫声："变！"都变作本身模样，一个使一根金箍棒，从前边往里打进。……这行者与八戒，从阵里往外杀来。可怜那些不识俊的妖精，汤着钯，九孔血出，挽着棒，骨肉如泥！唬得那南山大王滚风生雾，得命逃回。那先锋不能变化，早被行者一棒打倒，现出本相，乃是个铁背苍狼怪。

悟空央龙王乞雨

　　行者念动真言，诵动咒语，即时见正东上，一朵乌云，渐渐落至堂前，乃是东海老龙王敖广。那敖广收了云脚，化作人形，走向前，对行者躬身施礼道："大圣唤小龙来，那方使用？"行者道："请起。累你远来，别无甚事；此间乃凤仙郡，连年干旱，问你如何不来下雨。"……龙王道："岂敢推脱？但大圣念真言呼唤，不敢不来。一则未奉上天御旨，二则未带得行雨神将，怎么动得雨部？大圣既有拔济之心，容小龙回海点兵，烦大圣到天宫奏准，请一道降雨的圣旨，请水官放出水来，我却好照旨意数目下雨。"

国王之罪悟空看米山面山

　　四天师即引行者至披香殿里看时，见有一座米山，约有十丈高下；一座面山，约有二十丈高下。米山边有一只拳大之鸡，在那里紧一嘴，慢一嘴，嗛那米吃。面山边有一只金毛哈巴狗儿，在那里长一舌，短一舌，餂那面吃。左边悬一座铁架子，架上挂一把金锁，约有一尺三四寸长短。锁梃有指头粗细，下面有一盏明灯，灯焰儿燎着那锁梃。行者不知其意，回头问天师曰："此何意也？"天师道："那厮触犯了上天，玉帝立此三事，直等鸡嗛了米尽，狗餂得面尽，焰燎断锁梃，那方才该下雨哩。"

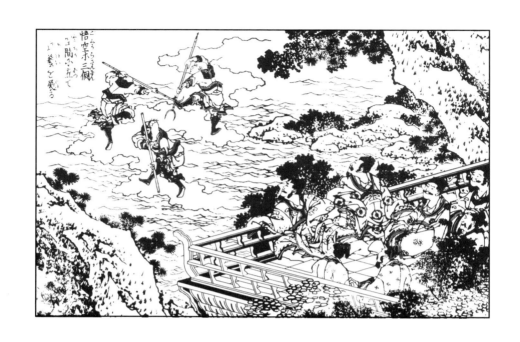

悟空三个半空中施展武艺

　　好大圣，唿哨一声，将筋斗一纵，两只脚踏着五色祥云，起在半空，离地约有三百步高下，把金箍棒丢开个撒花盖顶，黄龙转身，一上一下，左旋右转。……八戒在底下喝声采，也忍不住脚了，厉声喊到："等老猪也去耍耍来！"好呆子，驾起风头，也到半空，丢开钯，上三下四，左五右六，前七后八，满身解数，只听得呼呼风响。正便到热闹处，沙僧对长老道："师父，也等老沙去操演操演。"好和尚，双脚一跳，抡着杖，也起在空中，只见那锐气氤氲，金光缥缈；双手使降妖杖丢一个丹凤朝阳，饿虎扑食，紧迎慢挡，即转忙揸。弟兄三个即展神通，都在那半空中，一齐扬威耀武。

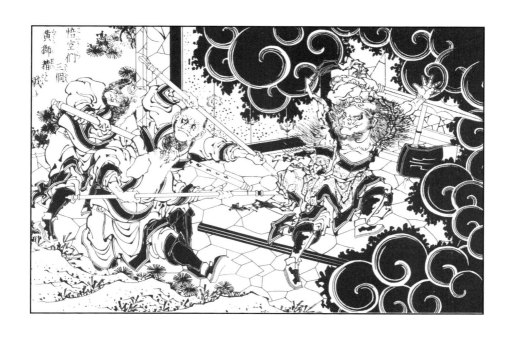

悟空们三个战黄狮精

　　三弟兄一齐乱打，慌得那妖王急抽身闪过，转入后边，取一柄四明铲，杆长镈利，赶到天井中，支住他三般兵器，厉声喝道："你是甚人？敢弄虚头，骗我宝贝！"行者骂道："我把你这个贼毛团！……不要走！就把我们这三件兵器，各奉承你几下尝尝！"那妖精就举铲来敌。这一场，从天井中斗出前门。看他三僧攒一怪！

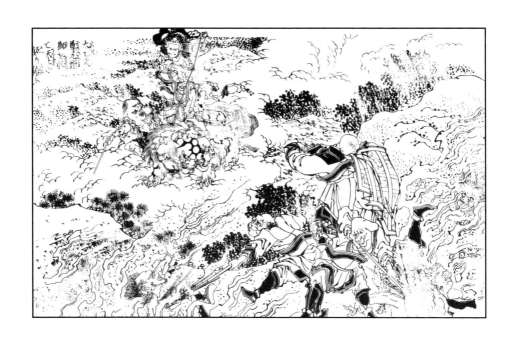

太乙天尊收九头狮皈天上

　　那妖精赶到崖前，早被天尊念声咒语，喝道："元圣儿！我来了！"那妖认得是主人，不敢展挣，四只脚伏之于地，只是磕头。旁边跑过狮奴儿，一把挝住项毛，用拳着项上打够百十，口里骂道："你这畜生，如何偷走，教我受罪！"那狮兽合口无声，不敢摇动。狮奴儿打得手困，方才住了，即将锦鞯安在他身上。天尊骑了，喝声教走。他就纵身驾起彩云，径转妙岩宫去。

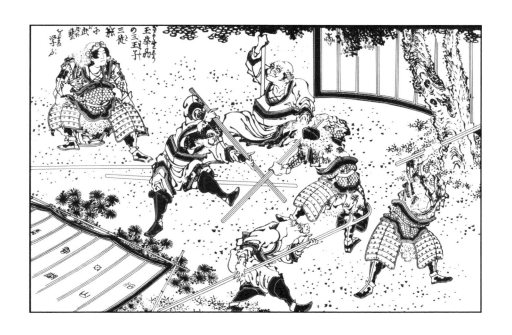

玉华州三王子从三徒弟学武艺

 三藏又叫大圣等快传武艺，莫误行程。他三人就各抡兵器，在王府院中，一一传授。不数日，那三个王子尽皆操演精熟，其余攻退之方，紧慢之法，各有七十二般解数，无不知之。一则那诸王子心坚，二则亏大圣先授了神力，此所以那千斤之棒，八百斤之钯杖，俱能举能运。较之初时自家弄的武艺，真天渊也！

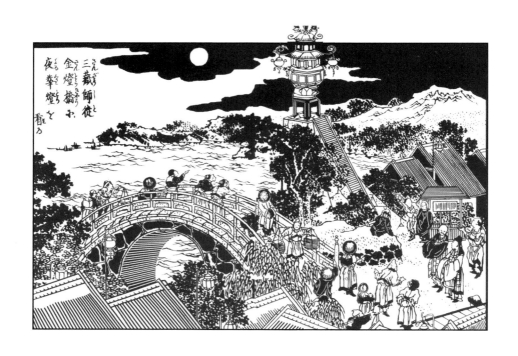

三藏师徒金灯桥夜看华灯

　　却才到金灯桥上，唐僧与众僧近前看处，原来是三盏金灯。那灯有缸来大，上照着玲珑剔透的两层楼阁，都是细金丝儿编成；内托着琉璃薄片，其光幌月，其油喷香。

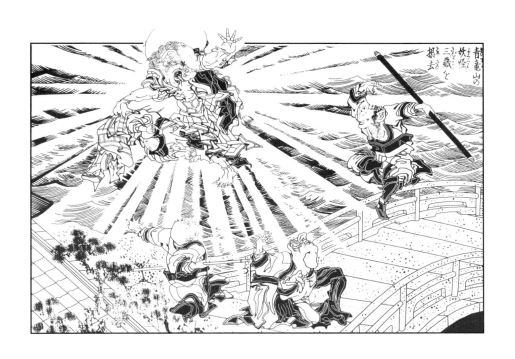

青龙山妖怪摄去三藏

　　行者急忙扯起道："师父，不是好人，必定是妖邪也。"说不了，见灯光昏暗，呼的一声，把唐僧抱起，驾风而去。噫！不知是那山那洞真妖怪，积年假佛看金灯。唬得那八戒两边寻找，沙僧左右招呼。行者叫道："兄弟！不须在此叫唤，师父乐极生悲，已被妖精摄去了！"

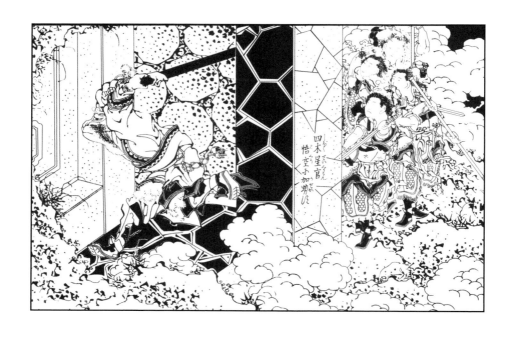

四木星官援助悟空

　　四木道："大圣不必迟疑，你先去索战，引他出来，我们随后动手。"行者即近前骂道："偷油的贼怪！还我师来！"……那伙妖精不知死活，一个个各持枪刀，摇旗擂鼓，走出洞来，……三妖王，调小妖，跑个圈子阵，把行者圈在垓心。那壁箱四木禽星一个个各抢兵刃道："孽畜！休动手！"那三个妖王看他四星，自然害怕，俱道："不好了！不好了！他寻将降手儿来了！小的们，各顾性命走耶！"

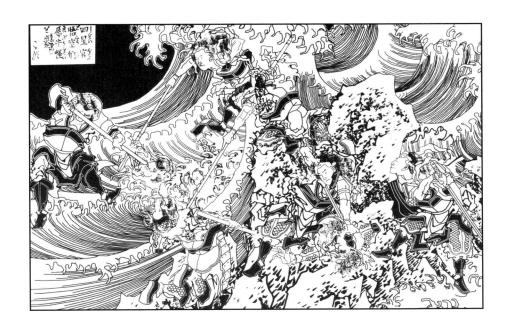

四星官悟空们鏖战犀牛怪

　　只听得呼呼吼吼，喘喘呵呵，众小妖都现了本身：原来是那山牛精、水牛精、黄牛精，满山乱跑。那三个妖王也现了本相，放下手来，还是四只蹄子，就如铁炮一般，径往东北上跑。这大圣帅井木犴、角木蛟紧追急赶，略不放松。唯有斗木獬、奎木狼在东山凹里、山关上、山涧中、山谷内，把些牛精打死的、活捉的，尽皆收净。

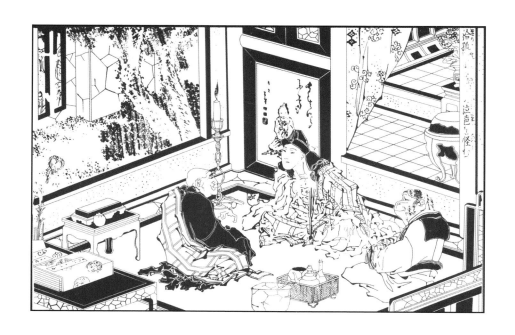

给孤园三藏闻妖怪泣

他都玩着月，缓缓而行。行近后门外，至台上，又坐了一坐。忽闻得有啼哭之声。三藏静心诚听，哭的是爷娘不知苦痛之言。他就感触心酸，不觉泪堕，回问众僧道；"是甚人在何处悲切？"

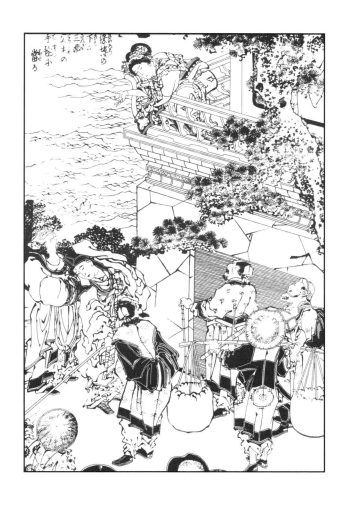

彩楼下公主绣球抛三藏

　　正当午时三刻，三藏与行者杂入人丛，行近楼下。那公主才拈香焚起，祝告天地。左右有五七十胭娇绣女，近待的捧着绣球。那楼八窗玲珑。公主转晴观看，见唐僧来得至近，将绣球取过来，亲手抛在唐僧头上。

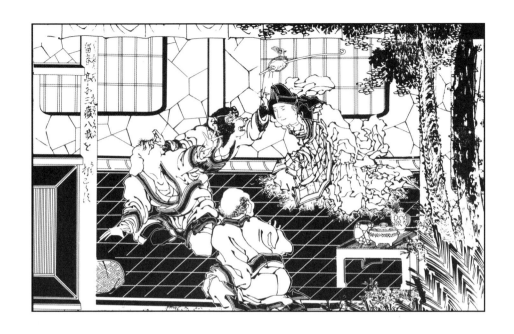

留春亭三藏打八戒

　　长老叱道，教："拿过呆子来，打他二十禅枝！"行者果一把揪翻，长老
举杖就打。呆子喊叫道："驸马爷爷！饶罪！饶罪！"旁有陪宴官劝住，呆子
爬将起来，突突嚷嚷的道："好贵人！好驸马！亲还未成，就行起王法来了！"
行者侮着他嘴道："莫胡说！莫胡说！快早睡去。"他们又在留春亭住了一宿。

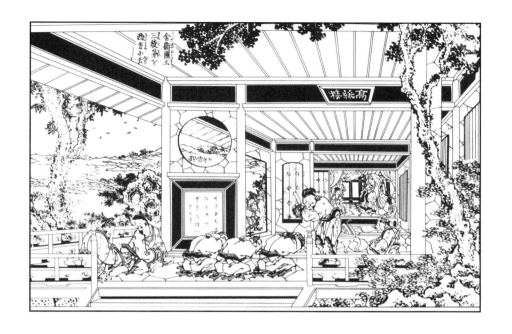

舍卫国王送三徒弟去西方

　　遂此将行李、马匹，俱随那些官到了丹墀下。国王见了，教请行者三位近前道："汝等将关文拿上来，朕当用宝花押交付汝等，外多备盘缠，送你三位早去灵山见佛。若取经回来，还有重谢。留驸马在此，勿得悬念。"行者称谢。遂教沙僧取出关文递上。国王看了，即用了印，押了花字，又取黄金十锭，白金二十锭，聊达亲礼。八戒原来财色心重，即去接了。行者朝上唱个喏道："聒噪！聒噪！"

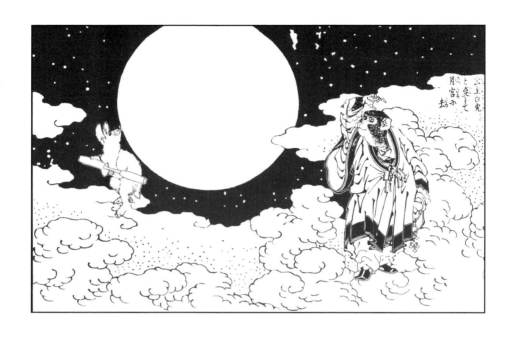

公主变白兔去月宫

玉兔打个滚，现了原身。真是个：

 缺唇尖齿，长耳稀须。团身一块毛如玉，展足千山蹄若飞。直鼻垂酥，
果赛霜华填粉腻；双睛红映，犹欺雪上点胭脂。伏在地，白穰穰一堆素练；
伸开腰，白铎铎一架银丝。几番家吸残清露瑶天晓，捣药长生玉杵奇。

那大圣见了，不胜忻喜，踏云光，向前引导。那太阴君领着众姮娥仙子，
带着玉兔儿，径转天竺国界。

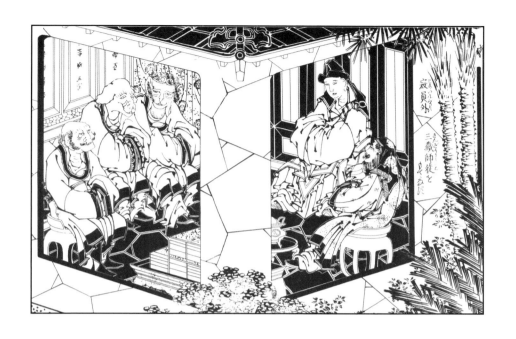

寇员外斋三藏师徒

　　员外面生喜色，笑吟吟的道："弟子贱名寇洪，字大宽，虚度六十四岁。自四十岁上，许斋万僧，才做圆满。今已斋了二十四年，……已斋过九千九百九十六员，止少四众，不得圆满。今日可可的天降老师四位，完足万僧之数，请留尊讳。好歹宽住月余，待做了圆满，弟子着轿马送老师上山。此间到灵山只有八百里路，苦不远也。"三藏闻言，十分欢喜，都就权且应承不题。

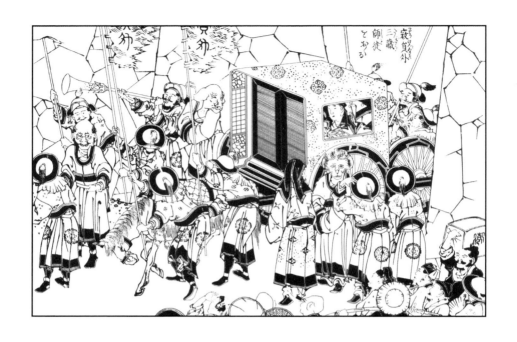

寇员外送三藏师徒

　　长老谢了员外，又谢了众人，一同出门。你看那门外摆列着彩旗宝盖，鼓手乐人。又见那两班僧道方来，……都让长老四众前行。只闻得鼓乐喧天，旗旛蔽日，人烟凑集，车马骈填，都来看寇员外迎送唐僧。这一场富贵，真赛过珠围翠绕，诚不亚锦帐藏春！

　　那一班僧，打一套佛曲；那一班道，吹一道玄音，俱送出府城门外。

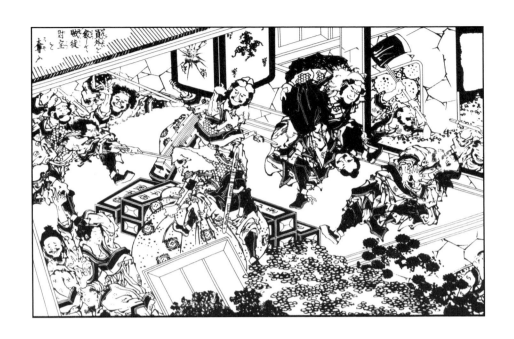

贼徒杀员外夺财宝

　　众贼欢喜，齐了心，都带了短刀、蒺藜、拐子、闷棍、麻绳、火把，冒雨前来。打开寇家大门，呐喊杀入。慌得他家里，若大若小，是男是女，俱躲个干净。妈妈儿躲在床底；老头儿闪在门后，寇梁、寇栋与着亲的几个儿女，都战战兢兢地四散逃走顾命。那伙贼，拿着刀，点着火，将他家箱笼打开，把些金银宝贝，首饰衣裳，器皿家火，尽情搜劫。……那众强人哪容分说，赶上前，把寇员外撩阴一脚，踢翻在地，可怜三魂渺渺归阴府，七魄悠悠别世人。

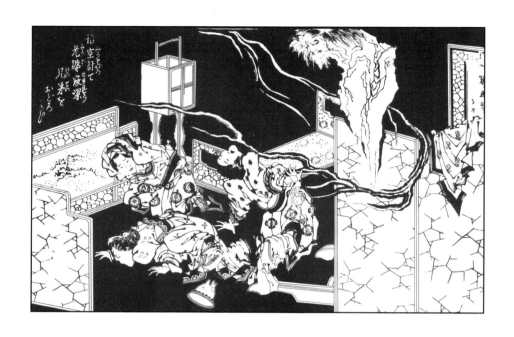

悟空计取老婆与寇梁兄弟

　　那妈妈子听见叫他小名，慌得跪倒磕头道："好老儿啊！这等大年纪还叫我的小名儿！我那些枉口诳舌，害甚么无辜？"行者喝道："有个甚么'唐僧点着火，八戒叫杀人，沙僧劫出金银去，行者打死你父亲'。只因你诳言，把那好人受难。……"寇梁兄弟磕头哀告道："爹爹请回，切莫伤残老幼，待天明就去本府投递解状，愿认招回，只求存殁均安也。"

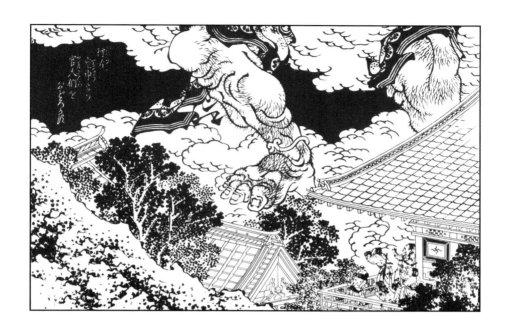

行者空中吓唬官人们

　　他就半空中，改了个大法身，从空里伸下一只脚来，把个县堂踹满。口中叫道："众官听着：吾乃玉帝差来的浪荡游神。说你这府监里屈打了取经的佛子，惊动三界诸神不安，教吾传说，趁早放他；若有差池。教我再来一脚，先踢死合府县官，后踹死四境居民，把城池都踏为灰烬！"概县官吏人等，慌得一齐跪倒，磕头礼拜道："上圣请回，我们如今进府，禀上府尊，即教放出。千万莫动脚，惊唬死下官。"

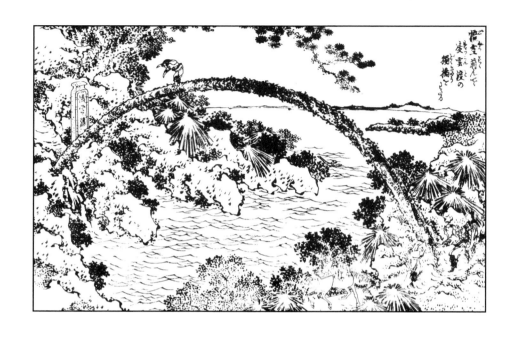

悟空于凌云渡独桥前

　　三藏心惊道："悟空，这路来得差了。敢莫大仙错指了？此水这般宽阔，这般汹涌，又不见舟楫，如何可渡？"行者笑道："不差！你看那壁厢不是一座大桥？要从那桥上行过去，方成正果哩。"长老等又近前看时，桥边有一扁，扁上有"凌云渡"三字。原来是一根独木桥。

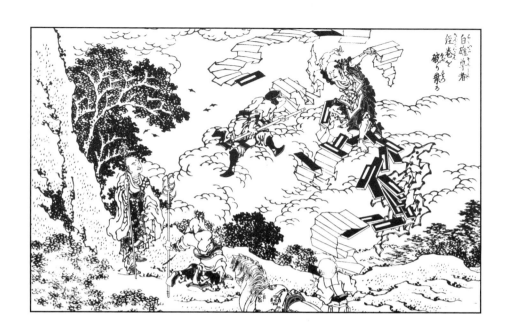

白雄尊者破弃经卷

白雄尊者即驾狂风，滚离了雷音寺山门之外，大作神威。……那唐长老正
行间，忽闻香风滚滚，只道是佛祖之祯祥，未曾堤防。又闻得响一声，半空中
伸下一只手来，将马驮的经，轻轻抢去，唬得个三藏捶胸叫唤，八戒滚地来追，
沙和尚护守着经担，孙行者急赶去如飞。那白雄尊者，见行者赶得将近，恐他
棍头上没眼，一时间不分好歹，打伤身体，即将经包摔碎，抛落尘埃。

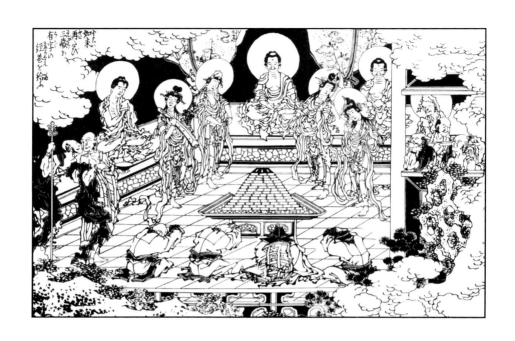

如来再给三藏有字经卷

如来高升莲座，指令降龙、伏虎二大罗汉敲响云磬，遍请三千诸佛、三千揭谛、八金刚、四菩萨、五百尊罗汉、八百比丘僧、大众优婆塞、比丘尼、优婆夷，各天各洞，福地灵山，大小尊者圣僧，该坐的请登宝座，该立的侍立两旁。……如来问："阿难、迦叶，传了多少经卷与他？可一一报数。"二尊者即开报："现付去唐朝……在藏总经，共三十五部，各部中总检出五千零四十八卷，与东土圣僧传留在唐。现俱收拾整顿于人马驮担之上，专等谢恩。"

三藏四众拴了马，歇了担，一个个合掌躬身，朝上礼拜。

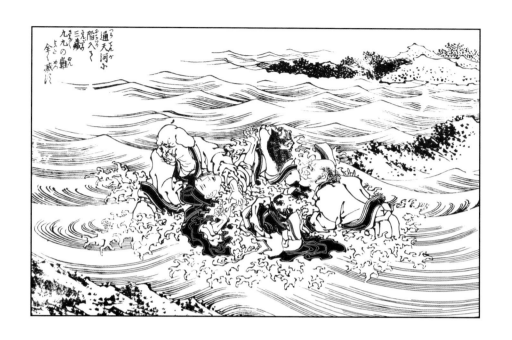

通天河陷入三藏九九难全灭

　　老鼋即知不曾替问，他就将身一幌，唿喇地淬下水去，把他四众连马并经，通皆落水。噫！还喜得唐僧脱了胎，成了道。若似前番，已经沉底。又幸白马是龙，八戒、沙僧会水，行者笑巍巍显大神通，把唐僧扶驾出水，登彼东岸。只是经包、衣服、鞍辔俱尽湿了。

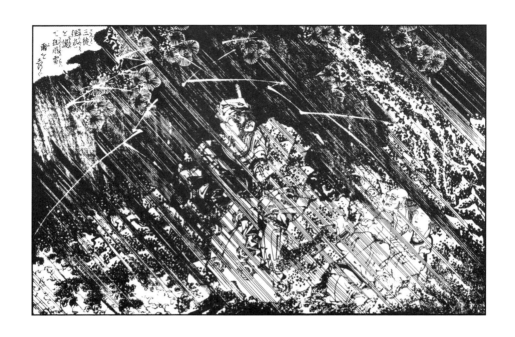

狂风雷雨三徒护经卷

　　师徒方登岸整理，忽又一阵狂风，天色昏暗，雷闪俱作，走石飞沙。……唬得那三藏按住了经包，沙僧压住了经担，八戒牵住了白马，行者却双手轮起铁棒，左右护持。原来那风、雾、雷、闪乃是些阴魔作号，欲夺所取之经。劳嚷了一夜，直到天明，却才止息。

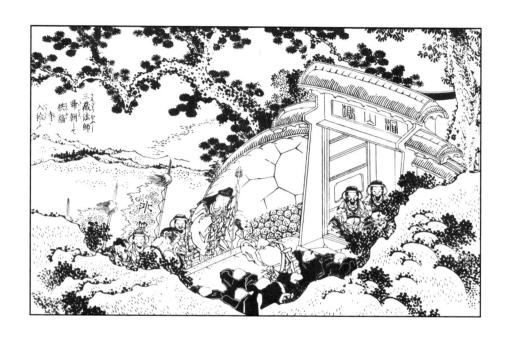

三藏法师归朝入于洪福寺

　　当日天晚，谢恩宴散。太宗回宫，多官回宅。唐僧等归于洪福寺，只见寺僧磕头迎接。方进山门里，众僧报道："师父，这树头儿今早俱忽然向东。我们记得师父之言，遂出城去接。果然到了。"长老喜将不胜，遂入方丈。此时八戒也不嚷茶饭，也不弄喧头。行者、沙僧个个稳重。只因道果完成，自然安静。当晚睡了。

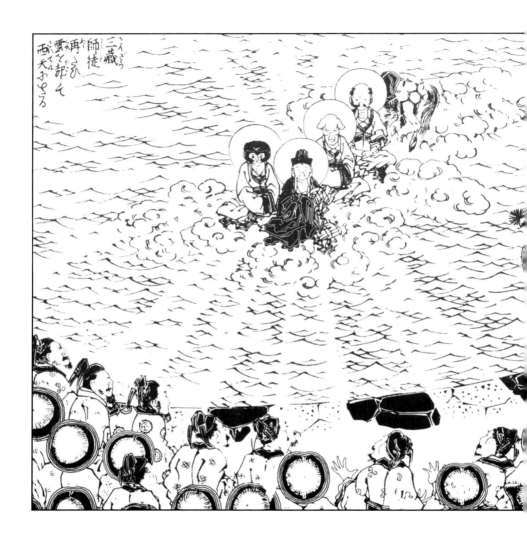

三藏师徒腾云再回西天

　　长老捧经卷登台，方欲讽诵，忽闻得香风缭绕，半空中八大金刚现身高叫道："诵经的，放下经卷，跟我回西去也！"这底下行者三人，连白马，平地而起。长老亦将经卷丢下，也从台上起于九霄，相随腾空而去。慌得那太宗与多官望空下拜。

叁·《西游记》浮世绘
单图遗真

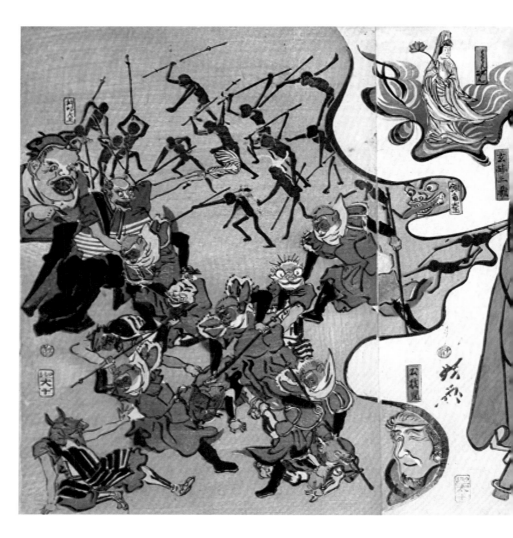

河锅晓斋《〈西游记〉·西天竺经文取之图》

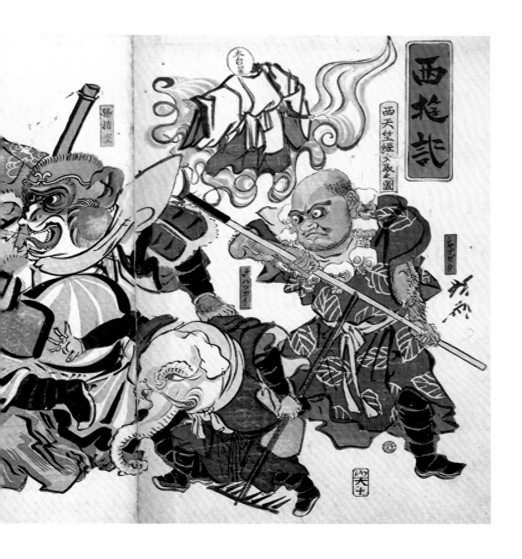

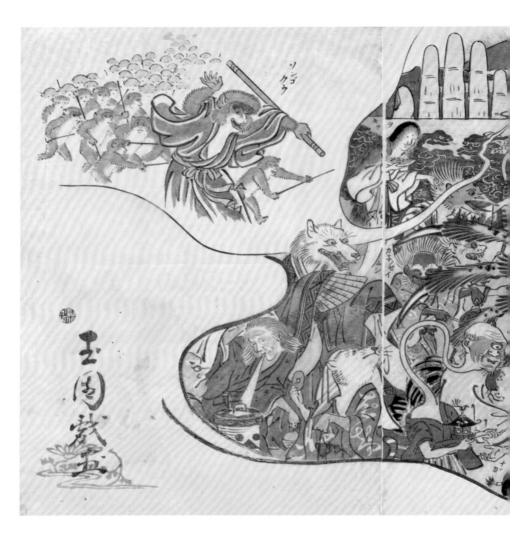

春松堂玉国《画本〈西游记〉·百鬼夜行之图》

288

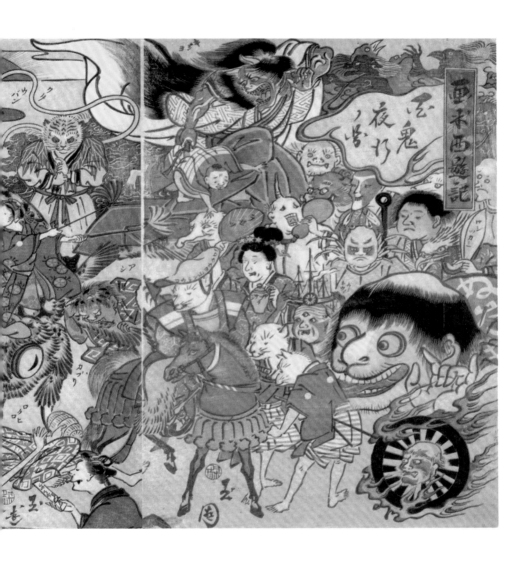

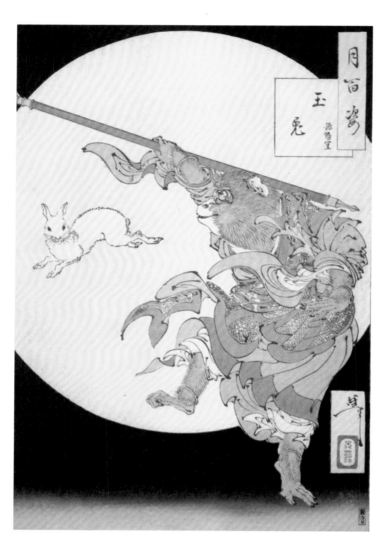

月冈芳年《月百姿 玉兔 孙悟空》

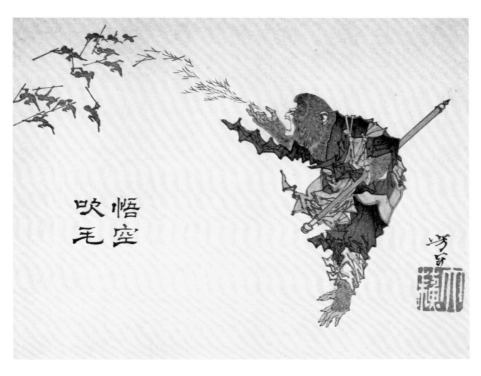

月冈芳年《悟空吹毛》

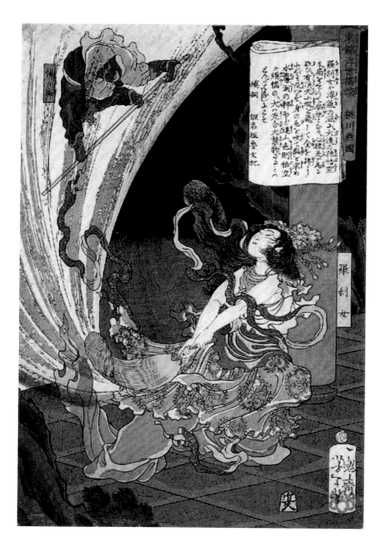

月冈芳年《东锦浮世稿谈·罗刹女》

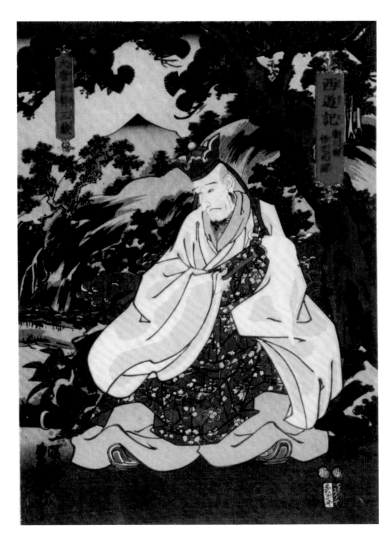

歌川国贞《〈西游记〉·唐三藏悟空戒图》

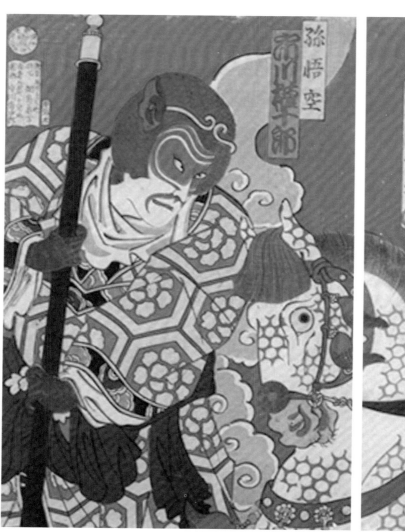

弥悟空
市川蝦十郎

三蔵法師
中村時蔵

周重《西游记》

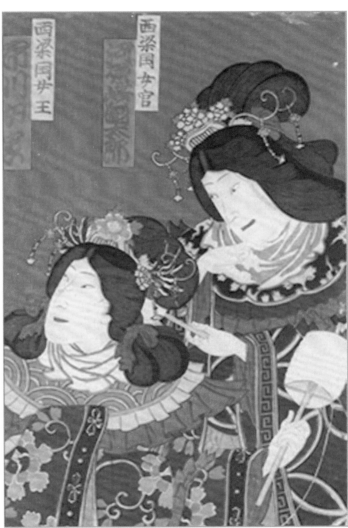